100명의 작가에게 물어본

캐릭터
일러스트
테크닉
200

사이도란치 지음 | 김재훈 옮김

삼호미디어
samho MEDIA

머리말

《캐릭터 일러스트 테크닉 200》을 선택해 주셔서 대단히 감사합니다.

이 책은 100명 이상의 작가들의 의견을 바탕으로 유용한 이론과 테크닉을 정리한 책입니다. 쉽게 활용할 수 있는 기초 지식과 기술부터 작가들이 추천하는 편리한 실전 기법까지 폭넓게 담았습니다.

Chapter 1 '캐릭터의 형태'는 얼굴과 몸의 밸런스, 캐릭터의 개성에 적합한 신체 부위 그리는 법 등 캐릭터를 그릴 때 주의해야 할 노하우를 정리했습니다.

Chapter 2 '의상과 아이템'은 옷의 주름 그리는 법, 알아두면 좋은 옷의 디테일, 아이템을 그릴 때의 포인트 등을 소개합니다.

Chapter 3 '디지털 선화, 채색, 마무리'는 소프트웨어를 활용한 작화 노하우를 정리했습니다. 도구의 기능 설명은 CLIP STUDIO PAINT와 Photoshop의 조작 방법을 소개합니다.

Chapter 4 '포즈와 구도'는 포즈와 구도에 관련된 노하우를 소개합니다.

본문의 내용은 다양한 스타일의 그림 작가들이 참여했습니다. 따라서 모든 내용이 정답은 아닙니다. 어떤 노하우는 누군가에게 최고의 방법일 수도 있지만, 다른 누군가에게는 적합하지 않을 수도 있습니다. 여러분의 취향과 그림체에 맞는 것을 참고해 주세요.

차례

Chapter 1 　　캐릭터의 형태

Chapter 2
의상과 아이템

Chapter 3
디지털 선화, 채색, 마무리

Chapter 4
포즈와 구도

이 책을 보는 법

이 책은 한 페이지에 하나의 노하우를 소개합니다.

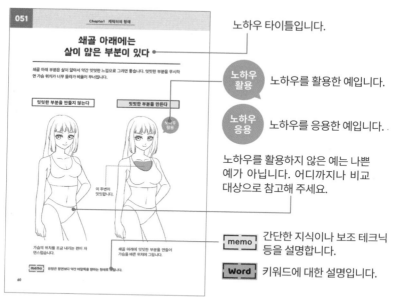

노하우 타이틀입니다.

노하우 활용 노하우를 활용한 예입니다.

노하우 응용 노하우를 응용한 예입니다. .

노하우를 활용하지 않은 예는 나쁜 예가 아닙니다. 어디까지나 비교 대상으로 참고해 주세요.

memo 간단한 지식이나 보조 테크닉 등을 설명합니다.

Word 키워드에 대한 설명입니다.

디지털 도구 설명은 CLIP STUDIO PAINT와 Photoshop의 조작 방법을 병기했습니다. 단, 일부 기능은 CLIP STUDIO PAINT에서 만 사용이 가능합니다. 혹은 비슷한 기능의 명칭은 CLIP STUDIO PAINT를 기준으로 표기했습니다.

예
합성 모드(CLIP STUDIO PAINT)
▼
혼합 모드(Photoshop)

이 책의 키 조작은 Windows를 기준으로 기재되어 있습니다. macOS 사용자는 아래의 표를 참고해 주세요.

Windows	macOS
Alt	Option
Ctrl	Command

Chapter **1**

캐릭터의 형태

아름다운 얼굴, 균형 잡힌 몸, 자연스러운
머리카락의 흐름 등 캐릭터를 그릴 때의
노하우를 정리했습니다.

십자선과 눈의 폭을 정하면
얼굴을 그리기 쉽다

얼굴의 중심을 나타내는 십자선은 얼굴 부위를 그리는 기준이 됩니다. 세로선은 인물의 중심을 지나므로, 좌우 밸런스의 기준이기도 합니다. 눈 크기(상하폭)의 기준이 되는 가로선을 추가하면 얼굴을 표현하기 더 쉽습니다.

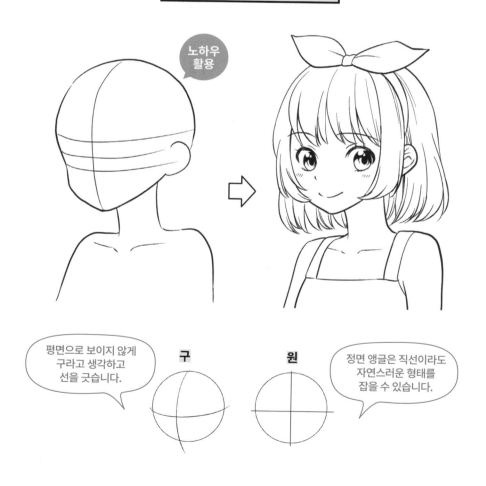

십자선과 눈의 폭을 잡는 기준

노하우
활용

평면으로 보이지 않게
구라고 생각하고
선을 긋습니다.

구

원

정면 앵글은 직선이라도
자연스러운 형태를
잡을 수 있습니다.

얼굴 윤곽은 원+턱으로 그릴 수 있다

원에 턱을 붙여 얼굴 윤곽을 그리는 방법입니다. 원으로 두개골을 그리고, 아래쪽에 턱을 붙이면 보기 좋은 윤곽을 만들 수 있습니다.

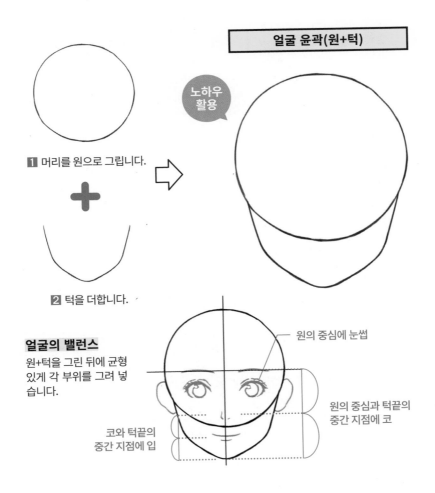

얼굴 윤곽(원+턱)

노하우 활용

1 머리를 원으로 그립니다.

2 턱을 더합니다.

얼굴의 밸런스
원+턱을 그린 뒤에 균형 있게 각 부위를 그려 넣습니다.

원의 중심에 눈썹

원의 중심과 턱끝의 중간 지점에 코

코와 턱끝의 중간 지점에 입

memo 위의 그림은 어디까지나 기본적인 얼굴의 밸런스입니다. 얼굴 각 부위의 위치는 그리는 사람에 따라 차이가 있으며, 작가만의 매력을 드러내는 포인트가 됩니다.

얼굴의 크기는 손바닥 길이와 비슷하다

손바닥의 길이는 얼굴 길이와 비슷한 정도가 기본입니다. 물론 얼굴과 손의 크기는 개인마다 차이가 있으나, 표준 크기를 알아두면 손의 크기를 조절할 수 있습니다.

얼굴보다 작은 크기	얼굴과 비슷한 크기

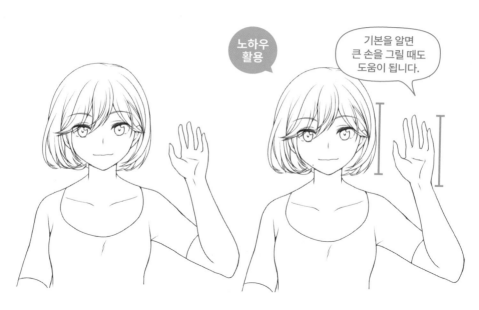

노하우 활용

기본을 알면 큰 손을 그릴 때도 도움이 됩니다.

여성 캐릭터를 귀엽게 그리는 작가 중에는 일부러 손을 작게 그리는 작가도 있습니다.

손바닥의 길이를 이마에서 턱까지의 길이로 그리면 자연스러운 크기가 됩니다.

memo 데포르메로 얼굴을 크게 그리는 타입은 손을 작게 그리기도 합니다.

눈코입은 삼각형으로
밸런스를 잡을 수 있다

두 눈과 입을 점으로 이은 삼각형으로 얼굴의 밸런스를 잡을 수 있습니다. 정삼각형에 가까우면 귀여운 얼굴이 됩니다. 현실에 가까운 성인이나 얼굴이 긴 캐릭터는 약간 길게 늘인 이등변 삼각형이 됩니다.

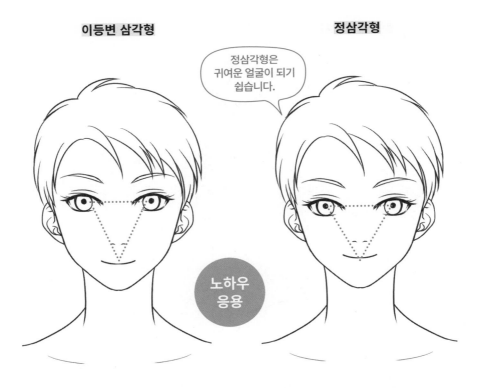

이등변 삼각형

정삼각형

정삼각형은 귀여운 얼굴이 되기 쉽습니다.

노하우 응용

이등변 삼각형은 어른스러운 분위기가 느껴집니다.

귀여운 캐릭터는 정삼각형에 가깝습니다.

memo 코는 삼각형의 아래쪽에 그립니다.

눈코입이 가까우면
어린 인상이 된다

눈코입의 거리로 연령을 표현할 수 있습니다. 거리가 가까울수록 어리고 귀여운 이미지가 됩니다. 반대로 눈코입이 떨어져 있으면 어른스러운 인상이 됩니다.

눈코입이 멀다 노하우 응용 **눈코입이 가깝다**

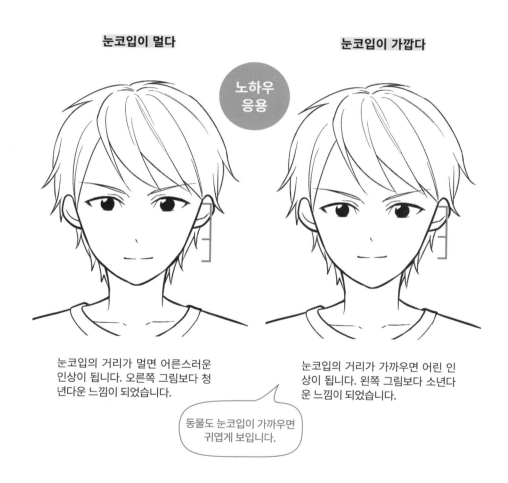

눈코입의 거리가 멀면 어른스러운 인상이 됩니다. 오른쪽 그림보다 청년다운 느낌이 되었습니다.

눈코입의 거리가 가까우면 어린 인상이 됩니다. 왼쪽 그림보다 소년다운 느낌이 되었습니다.

동물도 눈코입이 가까우면 귀엽게 보입니다.

memo 봉제인형과 같은 캐릭터는 눈과 코가 무척 가까운데, 이는 어리고 귀여운 느낌을 과장한 디자인이라고 할 수 있습니다.

삼등분으로 밸런스를 잡으면
예쁜 얼굴이 된다

예쁜 얼굴은 이마의 경계에서 눈썹, 눈썹에서 코, 코에서 턱까지의 비율이 1 : 1 : 1이라고 알려져 있습니다. 리얼한 그림체라면 눈을 다소 간략하게 그려도 이 비율을 적용할 수 있습니다.

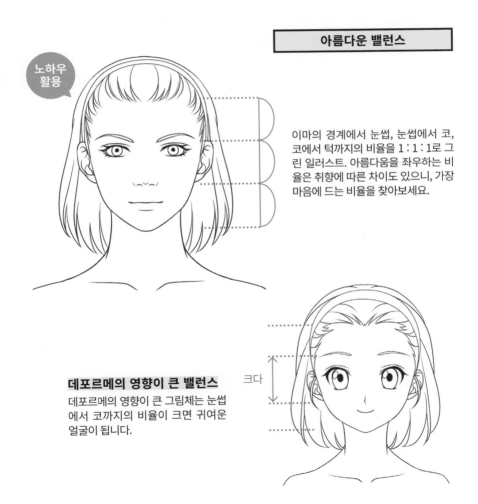

아름다운 밸런스

노하우
활용

이마의 경계에서 눈썹, 눈썹에서 코, 코에서 턱까지의 비율을 1 : 1 : 1로 그린 일러스트. 아름다움을 좌우하는 비율은 취향에 따른 차이도 있으니, 가장 마음에 드는 비율을 찾아보세요.

크다

데포르메의 영향이 큰 밸런스
데포르메의 영향이 큰 그림체는 눈썹에서 코까지의 비율이 크면 귀여운 얼굴이 됩니다.

귀여운 캐릭터는 코를 작게, 턱은 가늘게 그린다

귀여운 캐릭터의 코와 턱은 대부분 작게 그립니다. 특히 코는 과감하게 생략하기도 합니다. 또한 남성과 성인의 코와 턱은 확실하게 그리고, 여성과 어린 캐릭터만 작게 그리는 식으로 상황에 맞게 표현하기도 합니다.

코와 턱을 확실하게	코와 턱을 작게

리얼한 그림체에 가까울수록 코와 턱을 확실하게 그립니다.

코와 턱을 작게 그린 예. 만화나 애니메이션에서는 턱을 뾰족하게 그릴 때가 많습니다.

memo '콧날만 그린다', '콧구멍만 그린다', '그림자만 그린다' 등 코를 생략하는 패턴은 다양합니다.

E 라인을 의식하면
예쁜 옆얼굴이 된다

예쁜 옆얼굴은 코와 턱을 잇는 직선보다 조금 안쪽에 입술을 그립니다. 이 선을 E 라인이라고 합니다. 옆얼굴이 잘 그려지지 않을 때는 E 라인을 긋고 확인해 보세요.

E 라인에 입술이 닿는다

E 라인에 입술이 닿지 않는다

노하우
활용

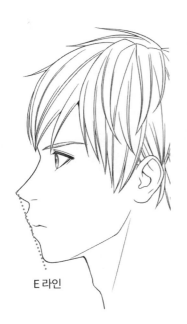

E 라인

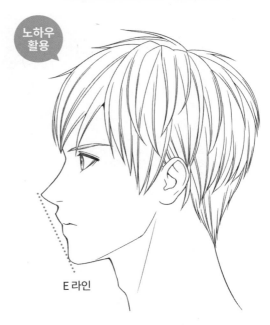

E 라인

E 라인에 입술이 닿은 예입니다.

E 라인 안쪽에 입술이 있으면, 코가 높고 스마트하게 보입니다.

윤곽이 뚜렷한
얼굴을 그릴 때는
E 라인이 중요합니다.

옆얼굴을 살짝 돌리면
입체감이 생긴다

옆에서 정면으로 고개를 약간 돌린 앵글은, 살짝 보이는 얼굴 안쪽의 밀도를 높이고 입체감 있게 그립니다. 단, 데포르메를 적용한 그림체는 콧날 등으로 입체감을 표현하지 않기 때문에 이 방법이 적합하지 않습니다.

정면	옆얼굴에 가까운 반측면

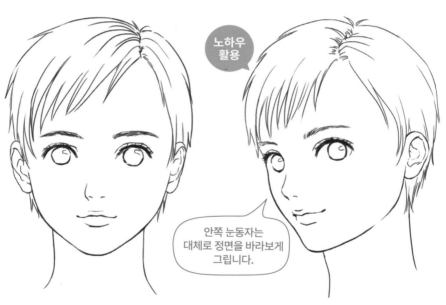

노하우
활용

안쪽 눈동자는
대체로 정면을 바라보게
그립니다.

정면에서 본 얼굴은 굴곡을 표현하기 어려워 입체감을 표현하기가 비교적 어렵습니다.

반측면 앵글에서는 콧날 라인을 표현할 수 있습니다.

memo 데포르메가 강한 그림체에서는 고개를 정면으로 더 돌려 안쪽 눈을 확실하게 보여주는 편이 그리기 쉽습니다.

단순한 입방체를 활용하면
얼굴 각 부위의 위치를 잡기 쉽다

반측면 얼굴에서 눈코입의 위치가 고민될 때는 입방체로 형태를 잡으면 좋습니다. 곡면이 많은 신체는 입체감을 잡는 연습이 필요한데, 심플한 입방체를 활용하면 각 부위의 위치를 잡기 쉽습니다.

심플한 입방체(상자)를 활용

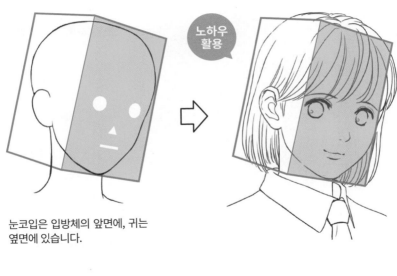

노하우 활용

눈코입은 입방체의 앞면에, 귀는 옆면에 있습니다.

어려운 앵글
그리기 어려운 앵글은 입방체를 활용해서 그리면 쉽습니다.

두 눈의 간격은
눈의 폭과 같다

두 눈의 간격은 '눈 한 개 크기'로 잡으면 밸런스가 좋아집니다. '두 눈의 간격이 넓은 타입', '두 눈의 간격이 좁은 타입'으로 얼굴을 구분할 수 있습니다.

눈 한 개 크기만큼 띄운다

노하우 활용

두 눈의 간격은 눈 한 개 크기만큼 공간을 비우는 것이 기본 비율입니다.

눈의 간격이 가깝다

눈의 간격이 멀다

눈의 위치로
귀의 위치를 알 수 있다

귀는 눈꼬리와 같은 높이에서 시작합니다. 옆에서 본 중심선의 바로 뒤에 귀를 배치하면 정확합니다. 귀의 위치가 고민될 때는 눈꼬리의 위치를 확인하면 좋습니다.

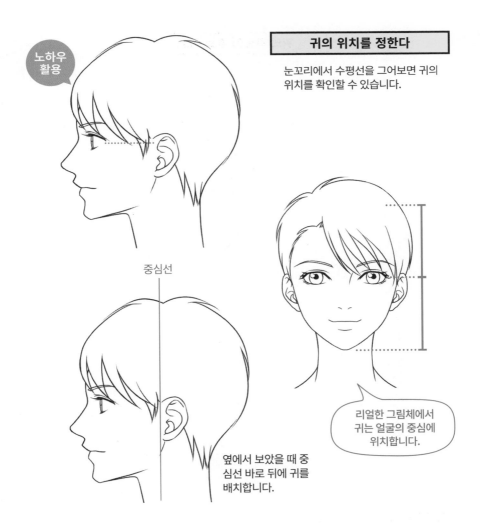

노하우 활용

중심선

귀의 위치를 정한다

눈꼬리에서 수평선을 그어보면 귀의 위치를 확인할 수 있습니다.

리얼한 그림체에서 귀는 얼굴의 중심에 위치합니다.

옆에서 보았을 때 중심선 바로 뒤에 귀를 배치합니다.

귀는 약간
기울여서 그린다

옆에서 본 귀는 약간 기울여서 그리면 자연스럽습니다. 수직으로 그리지 않도록 각도에 주의
하세요.

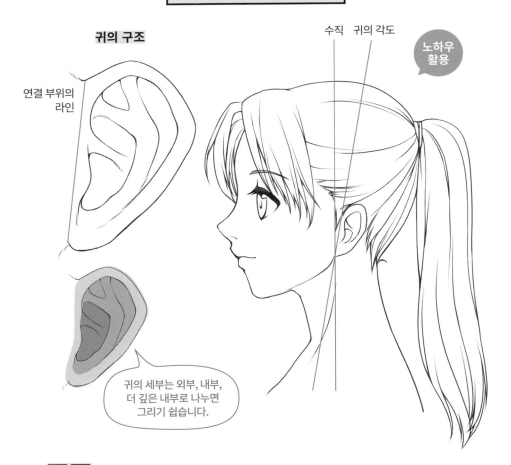

귀의 각도에 주의한다

귀의 구조

수직 귀의 각도

노하우
활용

연결 부위의
라인

귀의 세부는 외부, 내부,
더 깊은 내부로 나누면
그리기 쉽습니다.

memo 귀의 길이는 눈썹에서 코끝까지의 길이와 같습니다.

눈은 안구를 의식하면서
입체감을 살린다

다양한 앵글을 그리거나 시선을 움직이려면 안구가 입체라는 점을 알아야 합니다. 눈꺼풀이
안구를 덮고 있는 모습을 상상하면 그릴 때 입체감을 표현하기 쉽습니다.

안구는 구체로 그린다

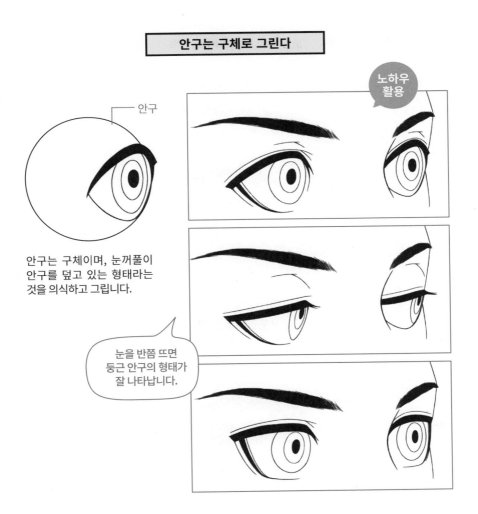

노하우
활용

안구

안구는 구체이며, 눈꺼풀이
안구를 덮고 있는 형태라는
것을 의식하고 그립니다.

눈을 반쯤 뜨면
둥근 안구의 형태가
잘 나타납니다.

눈동자는
동공과 속눈썹을 강조한다

눈동자를 간략하게 그릴 때는 동공과 속눈썹을 강조해서 그리고, 디테일을 더하고 싶을 때는 홍채와 아래쪽 속눈썹을 그려 넣습니다. 눈썹이나 속눈썹을 한 덩어리로 그리면 시원한 인상이 됩니다.

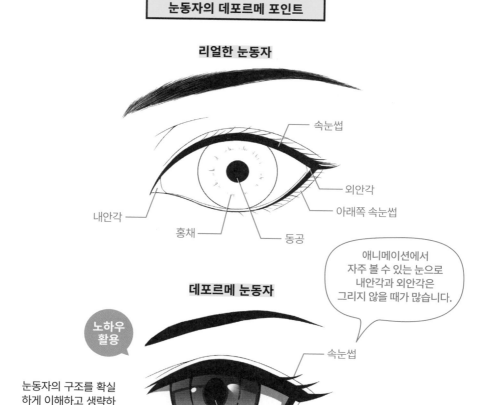

눈동자의 데포르메 포인트

리얼한 눈동자

속눈썹 / 외안각 / 아래쪽 속눈썹 / 내안각 / 홍채 / 동공

애니메이션에서 자주 볼 수 있는 눈으로 내안각과 외안각은 그리지 않을 때가 많습니다.

데포르메 눈동자

노하우 활용

속눈썹 / 아래쪽 속눈썹 / 홍채 / 동공

눈동자의 구조를 확실하게 이해하고 생략하면, 정확한 형태를 유지하면서 자신이 원하는 눈동자를 그릴 수 있습니다.

눈썹과 눈을 붙이면
인상이 또렷한 얼굴이 된다

미남 일러스트에 많은 또렷한 생김새는 눈썹과 눈의 간격이 좁은 형태가 많습니다. 이 형태는
또한 강렬한 시선을 표현하기도 합니다. 반대로 눈썹과 눈을 멀리 떨어뜨리면 부드러운 분위
기를 연출할 수 있습니다.

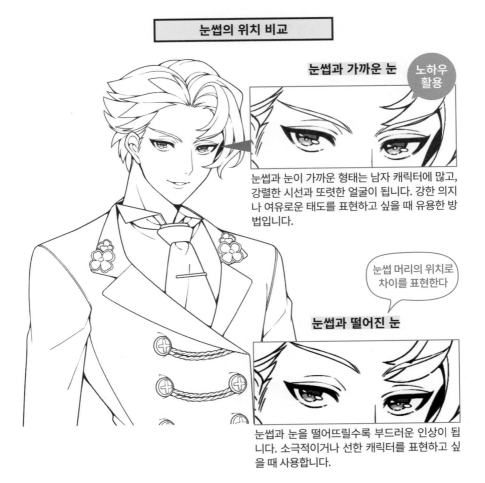

눈썹의 위치 비교

눈썹과 가까운 눈 | 노하우 활용

눈썹과 눈이 가까운 형태는 남자 캐릭터에 많고,
강렬한 시선과 또렷한 얼굴이 됩니다. 강한 의지
나 여유로운 태도를 표현하고 싶을 때 유용한 방
법입니다.

눈썹 머리의 위치로
차이를 표현한다

눈썹과 떨어진 눈

눈썹과 눈을 떨어뜨릴수록 부드러운 인상이 됩
니다. 소극적이거나 선한 캐릭터를 표현하고 싶
을 때 사용합니다.

memo 눈썹과 눈이 가까울수록 이목구비가 뚜렷한 얼굴이 됩니다.

가로로 긴 눈은 멋지고
세로로 긴 눈은 귀엽다

눈은 캐릭터 타입에 맞게 구분해서 그립니다. 가로로 긴 눈은 멋진 캐릭터를, 세로로 긴 눈은
귀여운 캐릭터를 표현할 수 있습니다.

눈의 형태에 따른 인상의 차이

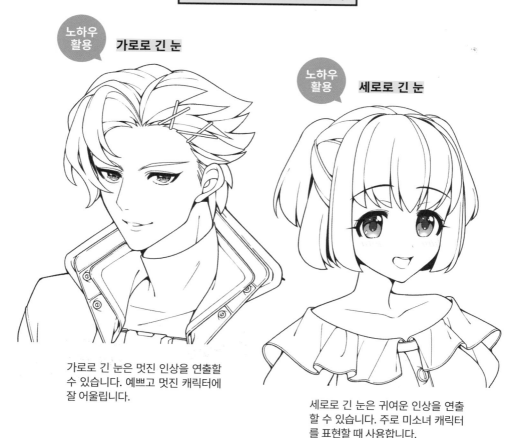

노하우
활용 **가로로 긴 눈**

노하우
활용 **세로로 긴 눈**

가로로 긴 눈은 멋진 인상을 연출할
수 있습니다. 예쁘고 멋진 캐릭터에
잘 어울립니다.

세로로 긴 눈은 귀여운 인상을 연출
할 수 있습니다. 주로 미소녀 캐릭터
를 표현할 때 사용합니다.

큰 눈동자는 타원으로 그리면
밸런스를 잡기 쉽다

본래 눈동자는 원형인 경우가 많지만, 데포르메를 적용한 캐릭터 일러스트에서는 대부분 타원으로 그립니다. 또한 세로로 길게 그린 눈동자의 동공을 원으로 그려도 위화감은 없지만, 타원으로 그리는 사람도 있습니다.

원 눈동자	타원 눈동자

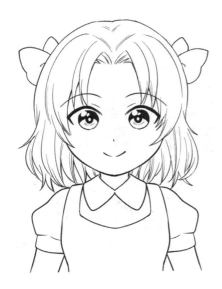

노하우
활용

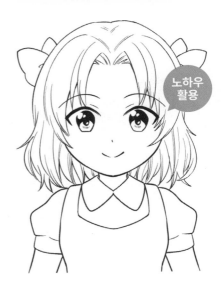

원으로 그린 눈동자는 타원 눈동자와 조금 다른 분위기가 됩니다.

미소녀 캐릭터의 큰 눈동자는 타원으로 그리면 밸런스를 잡기 쉽습니다.

memo 데포르메가 강한 그림체에서도 작가의 취향 등에 따라 눈동자를 원으로 그리기도 합니다. 여러분의 그림체에 맞는 눈동자의 형태를 연구해 보세요.

코를 점으로 표현할 때는
코끝 위치에 그린다

코를 데포르메로 표현할 때는 점으로 그리는 방법이 자주 쓰이는데, 위치가 잘못되면 어색한 얼굴이 됩니다. 얼굴의 밸런스를 의식하면서 코끝 위치에 점으로 그려 주세요.

얼굴 중심에 그린다	코끝에 그린다

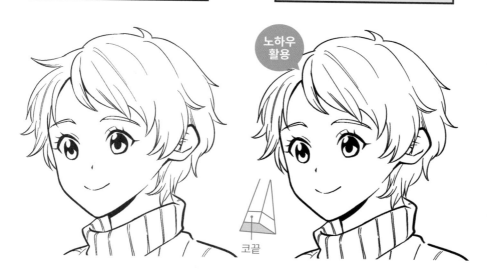

코끝

얼굴 중심에 점으로 코를 그리면 입체감이 없습니다.

코끝 근처에 점으로 코를 그리면 입체감이 생깁니다.

선으로 그린 코

선으로 그린 코는 콧날의 위치에 넣으면 오똑하게 솟은 코처럼 자연스러워 보입니다.

입에 빈틈을 만들면
입술의 질감이 느껴진다

입의 선을 끊어서 빈틈을 만들면 입술을 붙인 느낌이 되고 인상이 가벼워집니다. 적은 선으로 또렷한 인상을 연출하면서 입술의 질감도 표현할 수 있는 방법입니다. 그림체에 맞게 응용해 보세요.

<div>

심플한 입술

단순한 선으로 그린 입은 깔끔한 인 상을 줍니다. 심플한 터치로 표현하 고 싶거나 데포르메 캐릭터를 그릴 때 사용합니다.

</div>

<div>

질감이 있는 입술

노하우 활용

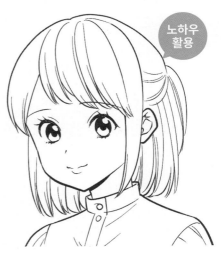

선의 강약을 조절하면 입술의 부드 러운 질감을 표현할 수 있습니다. 소 녀나 아기 등 귀여운 이미지를 표현 하고 싶을 때 사용합니다.

</div>

다양한 입 모양으로 응용할 수 있습니다.

이는 그리지 않는다

캐릭터 일러스트에서 이는 주로 실루엣으로 그리거나 생략합니다. 특별한 의도가 없는 이상은 이를 하나씩 세밀하게 그리지 않는 편이 좋습니다.

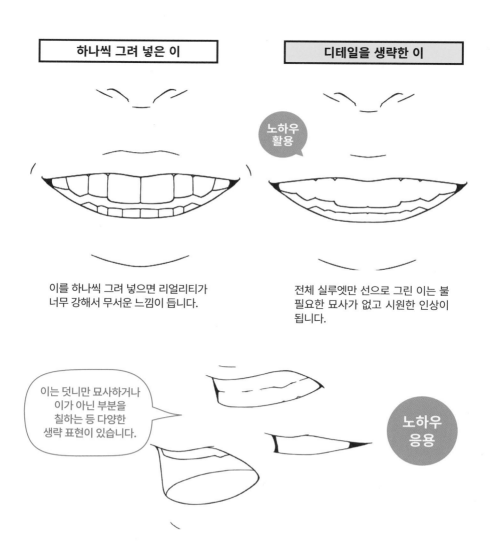

하나씩 그려 넣은 이

이를 하나씩 그려 넣으면 리얼리티가 너무 강해서 무서운 느낌이 듭니다.

디테일을 생략한 이

노하우 활용

전체 실루엣만 선으로 그린 이는 불 필요한 묘사가 없고 시원한 인상이 됩니다.

이는 덧니만 묘사하거나 이가 아닌 부분을 칠하는 등 다양한 생략 표현이 있습니다.

노하우 응용

눈코입의 구조를 알면
로우 앵글/하이 앵글을 그리기 쉽다

로우 앵글일 때는 눈썹, 눈, 코가 가깝게 보입니다. 반대로 하이 앵글일 때는 입과 코가 가깝고 눈썹과 눈이 위로 올라간 것처럼 보입니다.

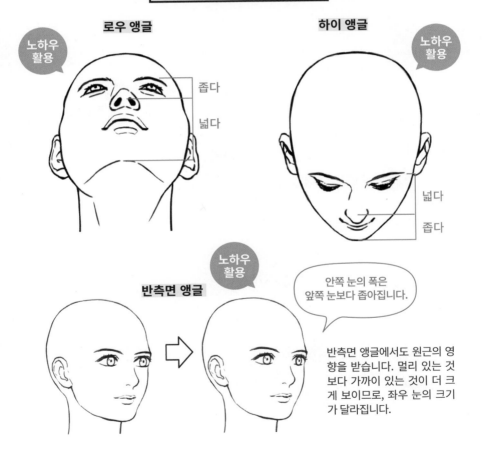

앵글에 따른 눈코입 위치

로우 앵글

노하우 활용

좁다
넓다

하이 앵글

노하우 활용

넓다
좁다

노하우 활용

반측면 앵글

안쪽 눈의 폭은 앞쪽 눈보다 좁아집니다.

반측면 앵글에서도 원근의 영향을 받습니다. 멀리 있는 것보다 가까이 있는 것이 더 크게 보이므로, 좌우 눈의 크기가 달라집니다.

Word 로우 앵글 ··· 낮은 곳에서 올려다본 앵글.
하이 앵글 ··· 높은 곳에서 내려다본 앵글.

로우 앵글은 눈꼬리가 내려간다

얼굴은 곡면이므로 로우 앵글에서는 눈꼬리가 내려간 것처럼 보입니다. 눈의 형태도 정면 앵글보다 둥그스름한 형태로 보입니다. 리본을 감은 원기둥을 밑에서 올려다보면 호를 그리는 것과 비슷한 형태입니다.

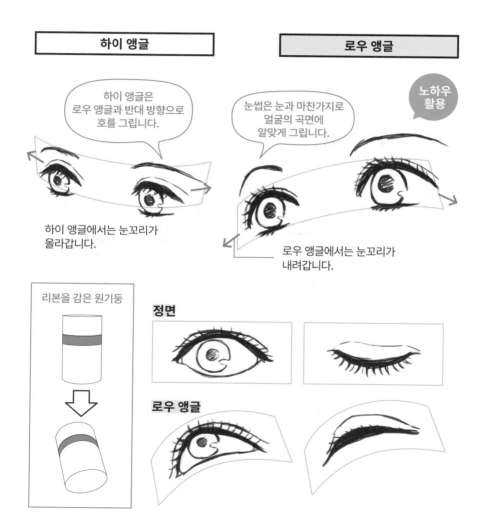

하이 앵글

로우 앵글

하이 앵글은 로우 앵글과 반대 방향으로 호를 그립니다.

눈썹은 눈과 마찬가지로 얼굴의 곡면에 알맞게 그립니다.

노하우 활용

하이 앵글에서는 눈꼬리가 올라갑니다.

로우 앵글에서는 눈꼬리가 내려갑니다.

리본을 감은 원기둥

정면

로우 앵글

반측면 얼굴에서 안쪽 눈의 초점은 내부로 향한다

반측면 앵글에서는 안쪽 눈동자의 위치를 잡는 데 요령이 필요합니다. 앞쪽 눈동자의 위치를 기준으로 잡으면 초점이 맞지 않을 때가 있습니다. 그럴 때는 안쪽 눈동자의 시선이 앞쪽 눈동자와 교차되게 하면 좋습니다.

위치를 맞춘 눈동자　　　　　시선이 교차하는 눈동자

노하우 활용

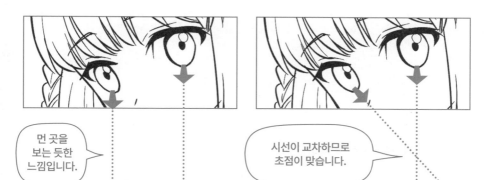

먼 곳을 보는 듯한 느낌입니다.

시선이 교차하므로 초점이 맞습니다.

근육 표현으로
인상을 연출할 수 있다

실제 사람의 얼굴에는 주름과 근육이 있는데, 귀여운 캐릭터는 이 묘사를 생략해 피부의 부드
러움을 표현합니다. 근육질 캐릭터라면 근육 묘사를 더해 강인함을 표현합니다.

근육 표현

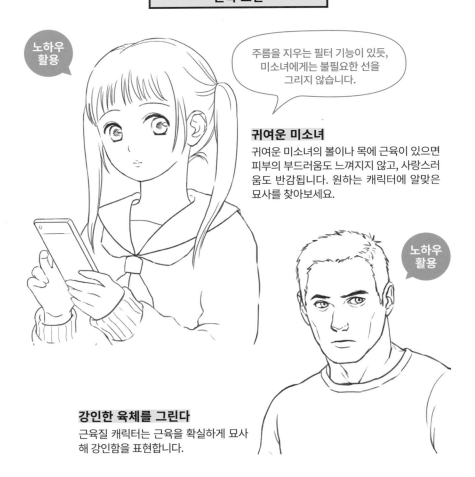

노하우
활용

주름을 지우는 필터 기능이 있듯,
미소녀에게는 불필요한 선을
그리지 않습니다.

귀여운 미소녀

귀여운 미소녀의 볼이나 목에 근육이 있으면
피부의 부드러움도 느껴지지 않고, 사랑스러
움도 반감됩니다. 원하는 캐릭터에 알맞은
묘사를 찾아보세요.

노하우
활용

강인한 육체를 그린다

근육질 캐릭터는 근육을 확실하게 묘사
해 강인함을 표현합니다.

데포르메 캐릭터는 눈썹과 입만으로 감정을 표현할 수 있다

데포르메 캐릭터의 표정을 표현하는 포인트는 입과 눈썹입니다. 입과 눈썹만으로 다양한 감정 표현이 가능합니다. 더 섬세한 표정을 만들 때는 눈꺼풀 혹은 미간에 주름을 넣거나 눈을 움직이면 됩니다.

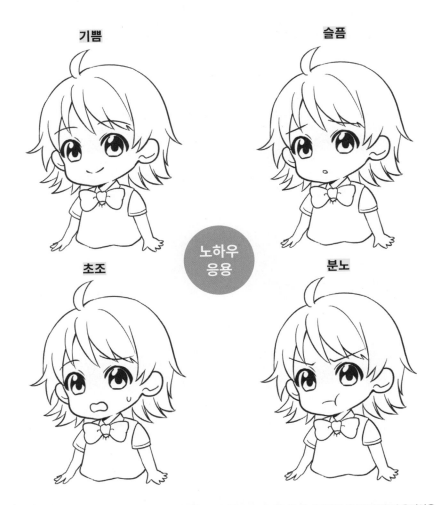

기쁨

슬픔

노하우 응용

초조

분노

memo 표정은 다양한 얼굴 근육의 움직임으로 만들어지지만, 데포르메 캐릭터에 세밀한 근육의 움직임을 그리면 예쁘거나 귀여운 느낌이 사라질 수 있으니 주의하세요.

두 가지 표정을 섞으면
복잡한 감정 표현이 가능하다

눈물을 흘리지만 입은 웃는 표정, 눈은 웃지만 이를 악문 표정처럼, 두 가지 표정 묘사를 함께
사용하면 복잡한 감정을 표현할 수 있습니다.

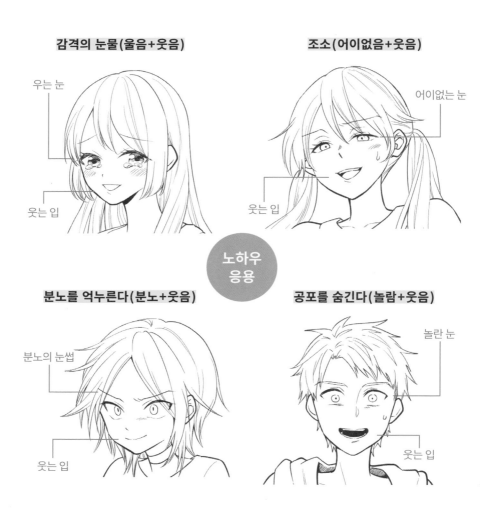

감격의 눈물(울음+웃음)

우는 눈

웃는 입

조소(어이없음+웃음)

어이없는 눈

웃는 입

노하우
응용

분노를 억누른다(분노+웃음)

분노의 눈썹

웃는 입

공포를 숨긴다(놀람+웃음)

놀란 눈

웃는 입

memo 이러한 표현은 겉으로 드러난 감정과 내면의 감정을 동시에 나타낼 수 있어서 캐릭터에 깊이를 더
하는 데 유용합니다.

시선 방향으로
감정을 표현할 수 있다

캐릭터의 감정을 표현할 때는 시선 방향에 주의하세요. 시선을 위아래로 피하거나 정면을 노려보는 등 방향에 따라서 인상이 크게 달라집니다. 잘 활용하면 감정을 더 강조할 수 있습니다.

초조

낙담

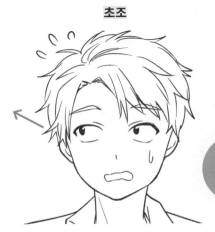

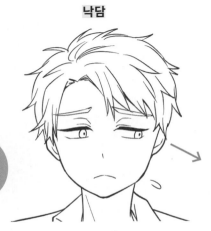

**노하우
응용**

비스듬히 위로 향하는 시선은 초조한 감정을 표현할 수 있습니다. 거짓말하는 상황을 표현할 때 유용합니다.

비스듬히 아래로 향하는 시선은 부정적인 감정에 주로 쓰입니다. 고민이나 진지한 표정 등에도 응용할 수 있습니다.

혐오

수줍음

분노

애교

싫은 것을 보고 싶지 않아서 시선을 피하는 느낌이 듭니다.

시선을 피하는 모습으로 수줍어하는 모습을 표현합니다.

노려보는 표정은 치켜뜬 눈이 정석입니다.

치켜뜬 눈은 애교를 부리는 표정에도 쓸 수 있습니다.

한쪽 눈을 가리면 시선을 강조할 수 있다

한쪽 눈을 가리면 반대쪽 시선이 향하는 곳의 무엇인가를 보고 있는 표정이 됩니다. 한쪽 눈을 가리는 방법은 안대와 같은 소품을 활용하거나 앞쪽에 사물을 배치해 가리는 방식 등 다양합니다.

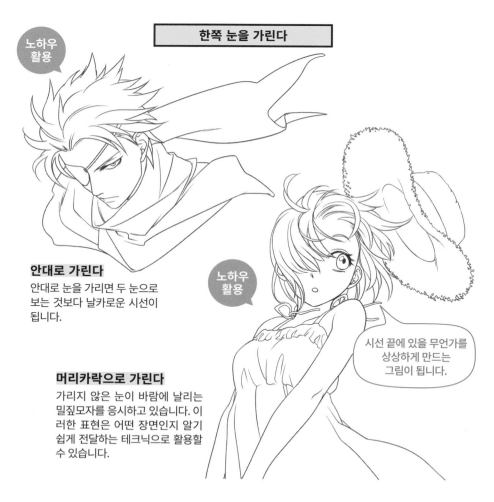

한쪽 눈을 가린다

노하우 활용

안대로 가린다
안대로 눈을 가리면 두 눈으로 보는 것보다 날카로운 시선이 됩니다.

노하우 활용

시선 끝에 있을 무언가를 상상하게 만드는 그림이 됩니다.

머리카락으로 가린다
가리지 않은 눈이 바람에 날리는 밀짚모자를 응시하고 있습니다. 이러한 표현은 어떤 장면인지 알기 쉽게 전달하는 테크닉으로 활용할 수 있습니다.

memo　이 외에도 눈을 가리는 방법에는 '손을 얼굴 앞으로 내민다', '소지품으로 가린다', '붕대를 감는다' 등이 있습니다.

귀여운 캐릭터는
얼굴의 굴곡을 적절히 조절한다

부드럽고 귀여운 캐릭터를 표현하고 싶다면 어린아이처럼 둥그스름한 윤곽으로 그리면 좋습니다. 하관이나 광대뼈, 턱 등의 굴곡이 캐릭터의 인상을 크게 좌우합니다.

굴곡이 뚜렷하다	굴곡을 생략한다

턱을 확실히 그리거나 뼈의 굴곡을 묘사하면 리얼한 일러스트가 됩니다.

볼에 광대뼈의 돌출을 더하면 리얼한 일러스트가 됩니다.

굴곡을 생략하면 전체적으로 둥그스름한 귀여운 인상이 됩니다.

볼을 살짝 불룩하게 그리면 귀여움을 강조할 수 있습니다.

memo 얼굴뿐 아니라 어깨나 손 등의 다른 신체 부위도 굴곡을 조절해 다양하게 표현할 수 있습니다.

머리 모양은 덩어리로 나누면 이해하기 쉽다

머리를 앞, 위, 옆으로 구분하면 머리카락의 흐름이나 머리 모양의 차이를 이해하기 쉽습니다.
이마의 경계에도 주의할 필요가 있습니다.

머리를 덩어리로 구분한다

노하우
활용

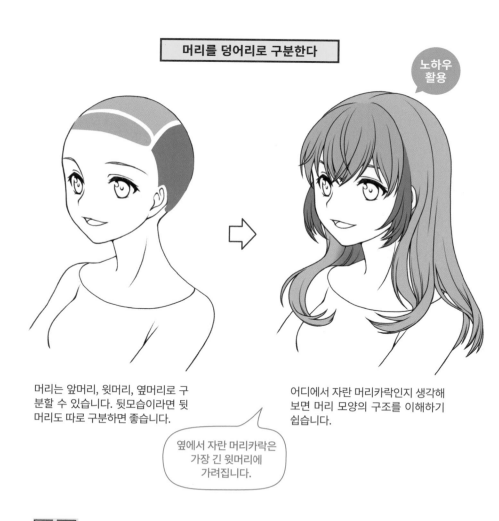

머리는 앞머리, 윗머리, 옆머리로 구
분할 수 있습니다. 뒷모습이라면 뒷
머리도 따로 구분하면 좋습니다.

옆에서 자란 머리카락은
가장 긴 윗머리에
가려집니다.

어디에서 자란 머리카락인지 생각해
보면 머리 모양의 구조를 이해하기
쉽습니다.

memo　머리 모양에 따라서 윗머리를 좌우로 나누거나 귀밑머리를 따로 만들어도 좋습니다.

머리카락 다발은
띠 형태로 이해하면 그리기 쉽다

긴 머리카락은 띠라고 생각하면 이해하기 쉽습니다. 바람이 부는 장면도 펄럭이는 띠의 형태로 머리카락을 표현할 수 있습니다.

띠로 머리카락의 형태를 잡는다

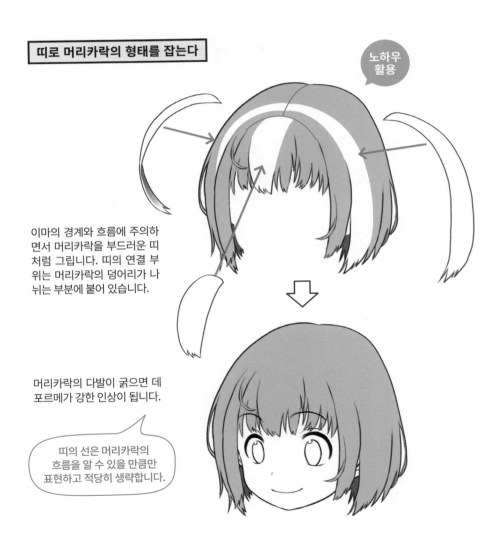

노하우
활용

이마의 경계와 흐름에 주의하면서 머리카락을 부드러운 띠처럼 그립니다. 띠의 연결 부위는 머리카락의 덩어리가 나뉘는 부분에 붙어 있습니다.

머리카락의 다발이 굵으면 데포르메가 강한 인상이 됩니다.

띠의 선은 머리카락의
흐름을 알 수 있을 만큼만
표현하고 적당히 생략합니다.

긴 머리카락의 흐름은
머리의 형태에 영향을 받는다

긴 머리카락은 머리의 골격을 따라가듯이 흐름을 그립니다. 따라서 머리의 형태를 먼저 잡고 머리카락을 그려 넣으면 쉽습니다. 가르마나 이마의 경계에서 머리카락을 그리고, 머리가 지탱하는 부분과 아래로 처지는 부분을 구분합니다.

긴 머리카락을 그린다

가르마

이마의 경계

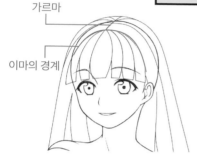

1 머리보다 한층 큰 머리카락의 형태를 잡습니다. 가르마와 이마의 경계 등을 정해둡니다.

2 가르마와 앞머리의 경계에서 시작해 확산되는 형태로 머리카락을 그립니다.

노하우 활용

머리가 지탱하는 부분의 경계

흔한 실수

형태를 잡지 않고 곧바로 머리카락을 그리면 실수하기 쉽습니다. 특히 흔한 실수가 윗머리의 볼륨을 부족하게 그리는 것입니다.

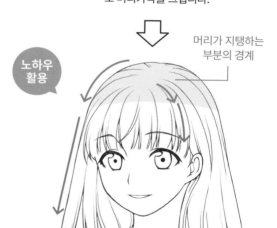

3 머리가 지탱하는 부분은 머리의 형태대로, 지탱하지 않는 부분은 아래로 처지게 그립니다.

머리카락 끝은 불규칙한 형태로
그리면 자연스럽다

머리카락 끝을 균일하게 그리면 어색한 느낌의 그림이 됩니다. 머리카락 끝의 흐름을 불규칙한 형태로 그려 주세요. 단, 길이는 일정해 보이도록 주의합니다.

끝이 균일하다	끝이 불규칙하다

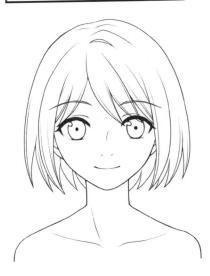

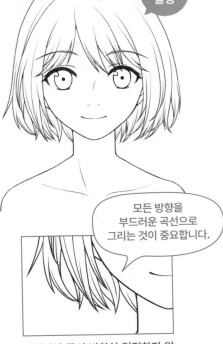

노하우
활용

모든 방향을
부드러운 곡선으로
그리는 것이 중요합니다.

머리카락 전체에 데포르메를 강하게 적용한 일러스트라면 상관없지만, 위의 예시는 세밀한 흐름도 그려 넣은 탓에 단조로운 끝부분이 어색합니다.

머리카락 끝의 방향이 일정하지 않고 전부 다릅니다. 비슷한 방향이라도 이처럼 살짝 어긋나게 표현하면 자연스러운 흐름이 만들어집니다.

찰랑이는 머리카락은
가는 선을 더해서 표현할 수 있다

머리카락에 가는 선을 군데군데 더하면 찰랑이는 느낌이 생겨서 인상이 가벼워집니다. 선을 더할 때는 가까운 머리카락의 흐름을 따라서 그립니다. 채색으로 마무리할 때는 명암이 또렷한 색을 사용합니다.

| 머리카락을 그려 넣지 않는다 | 머리카락을 그려 넣는다 |

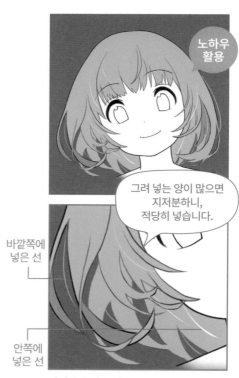

노하우
활용

그려 넣는 양이 많으면
지저분하니,
적당히 넣습니다.

바깥쪽에
넣은 선

안쪽에
넣은 선

머리카락을 그려 넣지 않은 상태

머리카락 선을 작고 단단한 브러시로 그려 넣습니다. 바깥쪽은 머리카락과 같은 색을 넣지만, 안쪽에는 밝은 색을 사용합니다.

이마의 경계는 불규칙한 빈틈으로
간략하게 표현할 수 있다

이마의 경계는 지저분해 보이지 않을 정도로 생략하여 그립니다. 이마 라인은 **뾰족한 선**이나 짧은 선으로 간략하게 표현해 주세요.

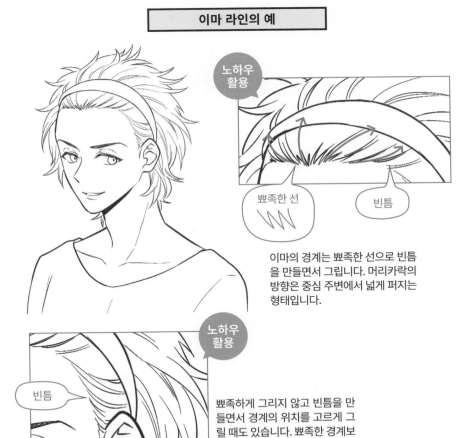

이마 라인의 예

노하우 활용

뾰족한 선

빈틈

이마의 경계는 뾰족한 선으로 빈틈을 만들면서 그립니다. 머리카락의 방향은 중심 주변에서 넓게 퍼지는 형태입니다.

노하우 활용

빈틈

뾰족하게 그리지 않고 빈틈을 만들면서 경계의 위치를 고르게 그릴 때도 있습니다. 뾰족한 경계보다 부드러운 인상이 됩니다.

memo 컬러 일러스트에서는 이마의 경계에서 시작되는 그러데이션으로 표현하는 방법도 있습니다.

묶은 머리의 끝이 가늘면
어리게 보인다

어린아이의 머리카락은 어른에 비해 가늘고 부드러워서 묶으면 꼬리처럼 끝이 가늘어집니다. 어린 캐릭터에게 트윈 테일이나 포니테일 스타일을 적용한다면 꼬리처럼 끝을 가늘게 그려보세요.

트윈 테일의 꼬리

꼬리가 넓다

노하우 활용

꼬리가 가늘다

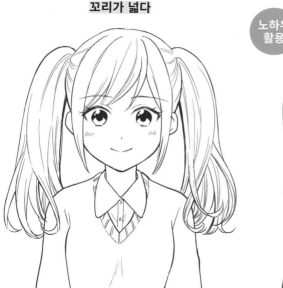

꼬리가 넓으면 볼륨이 생겨서 화려한 인상이 되기 쉽습니다.

꼬리가 가늘면 머리카락이 부드러운 느낌이 되므로 더 어리게 보입니다.

트윈 테일은 어린 캐릭터에게 어울리는 스타일입니다. 머리카락 끝을 가늘게 그리면 더 어려보입니다.

memo　트윈 테일은 묶는 위치를 조절하여 다양하게 응용할 수 있습니다.

46

흔들리는 리듬을
불규칙하게 그린다

긴 띠처럼 바람에 흩날리는 스커트나 리본, 긴 머리카락 등은 일렁이는 리듬이 무너지지 않도록 그리면 자연스러운 움직임을 표현할 수 있습니다.

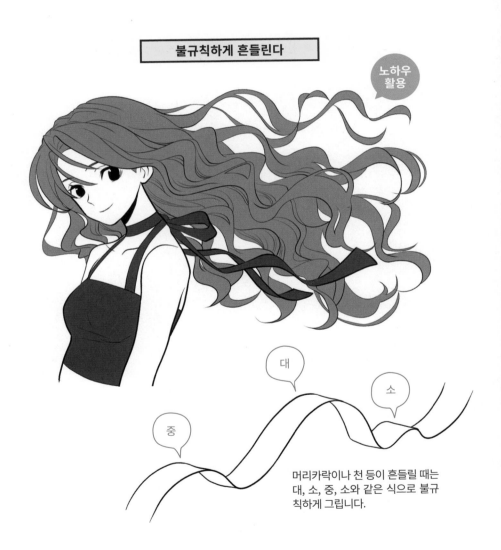

불규칙하게 흔들린다

노하우
활용

대

소

중

머리카락이나 천 등이 흔들릴 때는 대, 소, 중, 소와 같은 식으로 불규칙하게 그립니다.

내린 팔의 손목은
가랑이의 위치로 정해진다

일반적인 길이의 팔은 내렸을 때 손목이 가랑이와 같은 높이에 위치합니다. 이를 기준으로 팔의 길이를 알아두면 편리합니다. 어깨의 가동 범위를 생각하면서 그리면 팔을 올렸을 때의 길이도 알 수 있습니다.

손목이 가랑이보다 위에 있다　　　　손목이 가랑이 높이에 위치한다

노하우
활용

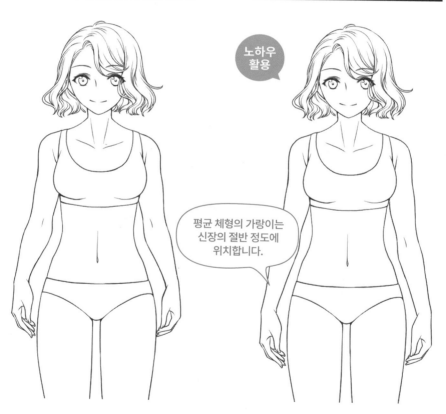

평균 체형의 가랑이는
신장의 절반 정도에
위치합니다.

팔을 짧게 그린 예. 내린 팔의 손목이
가랑이보다 약간 위에 옵니다.

내린 팔의 손목이 가랑이 위치에 오
게 그린 예입니다.

어깨 폭을 머리 폭의 2배 이상으로 그리면 늠름해진다

어깨 폭은 머리 폭의 2배 정도가 기준입니다. 어깨가 넓은 캐릭터는 2.5배 정도가 적당합니다.
단, 데포르메로 머리를 크게 그릴 때는 다를 수 있습니다.

어깨 폭으로 늠름함을 표현한다

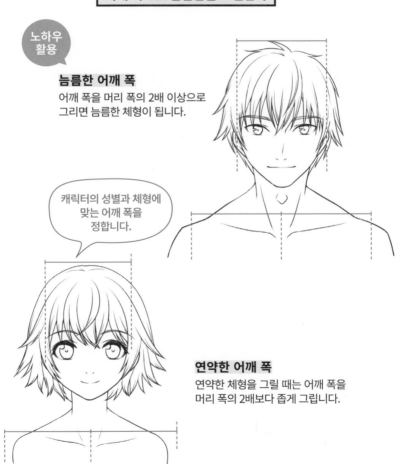

노하우
활용

늠름한 어깨 폭
어깨 폭을 머리 폭의 2배 이상으로
그리면 늠름한 체형이 됩니다.

캐릭터의 성별과 체형에
맞는 어깨 폭을
정합니다.

연약한 어깨 폭
연약한 체형을 그릴 때는 어깨 폭을
머리 폭의 2배보다 좁게 그립니다.

배꼽은 허리의 굴곡을 기준으로 위치가 정해진다

배꼽은 배에서 가장 눈에 띄는 부분으로, 배를 매력적으로 표현하는 포인트가 됩니다. 위치는 허리의 굴곡보다 조금 아래입니다.

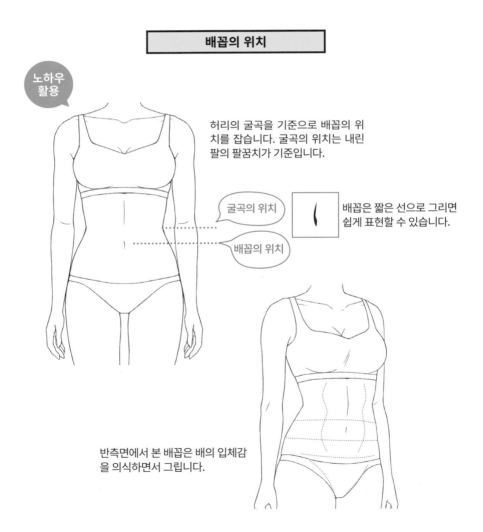

배꼽의 위치

노하우 활용

허리의 굴곡을 기준으로 배꼽의 위치를 잡습니다. 굴곡의 위치는 내린 팔의 팔꿈치가 기준입니다.

굴곡의 위치

배꼽의 위치

배꼽은 짧은 선으로 그리면 쉽게 표현할 수 있습니다.

반측면에서 본 배꼽은 배의 입체감을 의식하면서 그립니다.

다리의 대퇴와 하퇴는
길이가 같다

허벅지에서 무릎까지(대퇴)의 길이와 무릎에서 발목까지(하퇴)의 길이를 비슷하게 그리면 자연스럽게 보입니다. 다리를 길게 그릴 때는 무릎 아래(하퇴)를 길게 그립니다.

다리의 비율

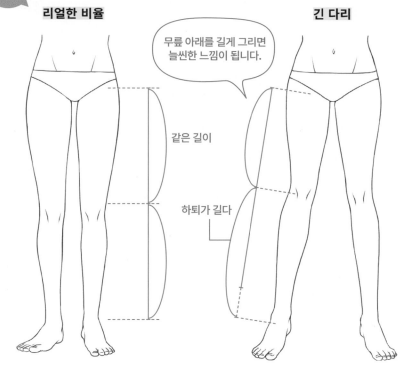

노하우 활용

리얼한 비율

긴 다리

무릎 아래를 길게 그리면 늘씬한 느낌이 됩니다.

같은 길이

하퇴가 길다

대퇴와 하퇴의 길이가 비슷한 리얼한 체형의 기본 비율입니다.

애니메이션이나 만화 캐릭터의 다리는 대부분 무릎 아래를 길게 그립니다.

목은 약간 비스듬히 붙어 있다

익숙하지 않을 때는 목을 수직으로 그리기 쉬운데, 본래 목은 약간 비스듬합니다. 옆에서 보면 목에서 등으로 이어지는 라인이 약간 기울어집니다. 따라서 목에서 후두부까지를 매끄러운 곡선으로 그리면 자연스럽습니다.

목이 수직이다	목이 비스듬하다

노하우 활용

목이 수직이면 어색합니다.

옆에서 본 목은 약간 비스듬하게 그립니다. 자세를 곧게 잡으면 목을 약간 세우지만, 편안한 자세에서는 이 정도가 자연스럽습니다.

memo 목의 굵기는 머리 둘레의 5~6할 정도가 표준입니다. 데포르메를 적용한 그림체에서는 좀 더 가늘게 그리기도 합니다.

바닥에 앉았을 때의 높이는
신장의 절반 정도다

앉거나 몸을 웅크렸을 때의 신체 비율을 알아두면 좋습니다. 보통 바닥에 주저앉으면 신장의 절반 정도 높이가 됩니다. 의자에 앉으면 의자 높이에 따라 차이가 생기는데, 일반적으로는 서 있을 때의 가슴 높이 정도가 됩니다.

바닥에 앉았을 때의 높이

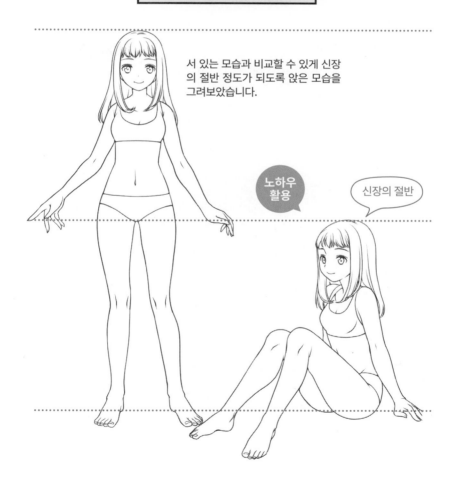

서 있는 모습과 비교할 수 있게 신장의 절반 정도가 되도록 앉은 모습을 그려보았습니다.

노하우 활용

신장의 절반

골반으로 남녀를 구분할 수 있다

남녀의 체형 차이는 골반에서 가장 크게 나타납니다. 여성의 골반은 폭이 넓어서 허리부터 엉덩이까지 넓게 벌어집니다. 남성의 골반은 늑골의 폭과 크게 차이가 없으므로, 허리의 굴곡이 크게 드러나지 않습니다.

남녀의 골반 비교

노하우 활용

남성의 골반　　　　　　　　　　　　　　　**여성의 골반**

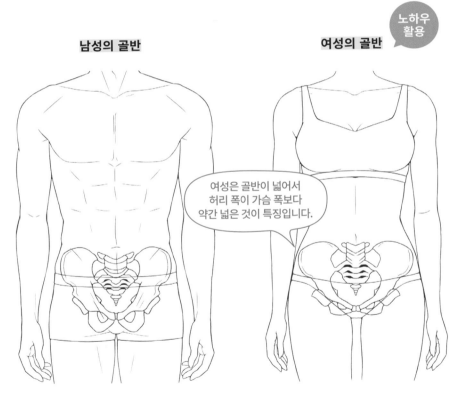

여성은 골반이 넓어서
허리 폭이 가슴 폭보다
약간 넓은 것이 특징입니다.

남성의 골반은 여성에 비해 세로로
약간 깁니다.

여성의 골반은 폭이 넓은 것이 특징
입니다.

쇄골 라인은
어깨 바로 옆까지 이어진다

어깨 옆까지 이어지는 쇄골은 아주 두드러지는 부분은 아니지만, 정확한 위치를 알아두면 좋습니다. 쇄골은 데포르메를 적용하면 생략되지만, 어깨에 작은 돌출을 그려주면 리얼한 표현이 됩니다.

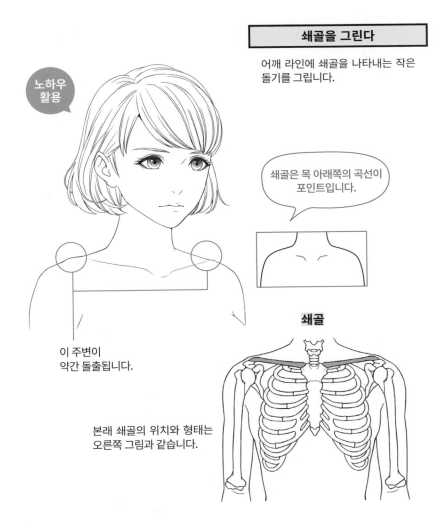

노하우
활용

쇄골을 그린다

어깨 라인에 쇄골을 나타내는 작은 돌기를 그립니다.

쇄골은 목 아래쪽의 곡선이
포인트입니다.

이 주변이
약간 돌출됩니다.

쇄골

본래 쇄골의 위치와 형태는
오른쪽 그림과 같습니다.

손가락은
부채꼴로 그린다

손가락은 부채꼴로 그리면 자연스럽습니다. 검지에서 소지까지의 관절도 부채꼴로 그리면 좋습니다. 손가락을 그릴 때 특히 제2관절이 나란히 이어지면 어색해지니 주의하세요.

어색한 관절	자연스러운 관절

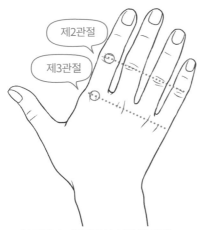

제2관절과 제3관절이 나란히 이어지면 어색합니다.

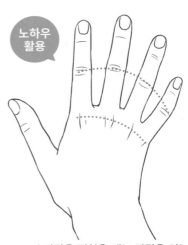

손가락을 펼쳤을 때는 관절을 잇는 선이 부채꼴이 됩니다.

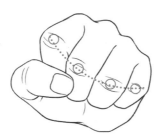

주먹의 관절
주먹을 정면에서 보면 제2관절을 잇는 선이 왼쪽 그림처럼 대부분 부채꼴이 됩니다.

손가락을 구부리면
손바닥도 구부러진다

손가락 연결 부위(제3관절)는 손바닥 속에 있습니다. 따라서 손가락 연결 부위를 구부리면 손바닥도 구부러집니다. 특히 엄지는 연결 부위가 넓어서 움직여지는 부분이 많습니다.

손바닥이 구부러지지 않는다

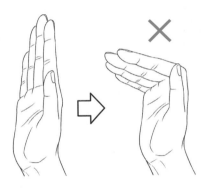

손가락만 구부러지면 어색합니다.

손바닥도 구부러진다

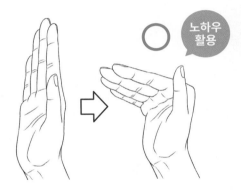

노하우
활용

손바닥의 윗부분이 접히듯이 구부러
집니다.

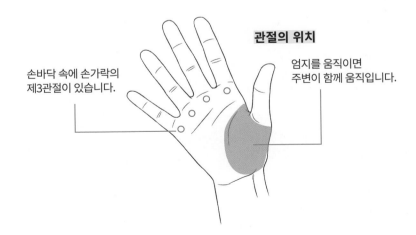

관절의 위치

손바닥 속에 손가락의
제3관절이 있습니다.

엄지를 움직이면
주변이 함께 움직입니다.

제1관절을 젖히면
매력적인 손이 된다

다양한 손동작을 그리고 싶을 때는 보통 제1관절을 젖히는 연출을 합니다. 손가락을 구부릴 때는 제1관절과 제2관절이 함께 움직이는 느낌을 표현하면 좋습니다.

손가락을 젖히지 않는다	손가락을 젖힌다

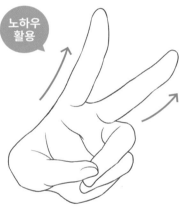

노하우 활용

힘을 뺀 손가락은 살짝 구부러집니다. 편안하고 자연스러운 분위기가 느껴지지만, 약동감은 없습니다.

손가락을 젖히면 활발한 이미지가 느껴집니다. 약동감이 있는 포즈에 활용할 수 있습니다.

손가락을 젖히면 길고 매력적인 손을 표현할 수 있습니다.

memo　손가락을 간략하게 그릴 때는 제1관절을 생략하고 제2관절부터 구부립니다.

승모근이 발달하면 근육질 인상이 된다

승모근은 목에서 등까지 넓게 펼쳐진 근육입니다. 승모근을 단련하면 목에서 어깨까지 이어진 근육이 발달해 근육질이라는 인상이 강해집니다. 이 외에도 어깨(삼각근)와 옆구리(광배근), 가슴(대흉근)이 발달하면 늠름해 보입니다.

승모근이 두드러진다

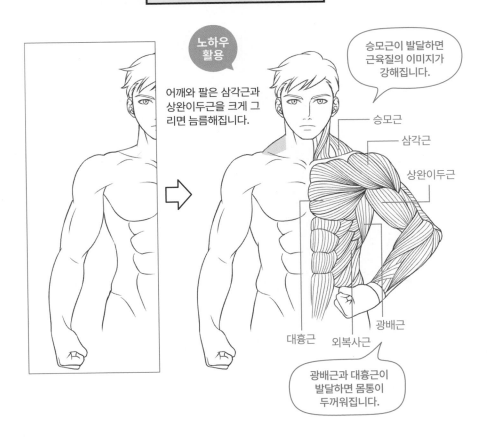

노하우
활용

어깨와 팔은 삼각근과 상완이두근을 크게 그리면 늠름해집니다.

승모근이 발달하면 근육질의 이미지가 강해집니다.

승모근

삼각근

상완이두근

광배근

대흉근 외복사근

광배근과 대흉근이 발달하면 몸통이 두꺼워집니다.

memo 외복사근을 그리면 근육질의 이미지가 더 강해집니다.

쇄골 아래에는
살이 얇은 부분이 있다

쇄골 아래 부분은 살이 얇아서 약간 밋밋한 느낌으로 그리면 좋습니다. 밋밋한 부분을 무시하면 가슴 위치가 너무 올라가 비율이 무너집니다.

| 밋밋한 부분을 만들지 않는다 | 밋밋한 부분을 만든다 |

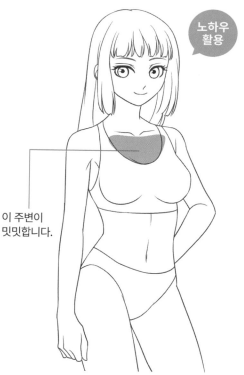

노하우
활용

이 주변이
밋밋합니다.

가슴의 위치를 조금 내리는 편이 자연스럽습니다.

쇄골 아래에 밋밋한 부분을 만들어 가슴을 바른 위치에 그립니다.

memo 유방은 정면보다 약간 바깥쪽을 향하는 형태로 그립니다.

가슴은 브래지어 모양으로
형태를 그릴 수 있다

가슴의 볼륨을 리얼하게 그리고 싶을 때는 브래지어 모양으로 그리면 편합니다. 브래지어는
가슴을 자연스럽게 감싸는 형태이므로, 가슴을 예쁘게 그리고 싶을 때 참고하면 좋습니다.

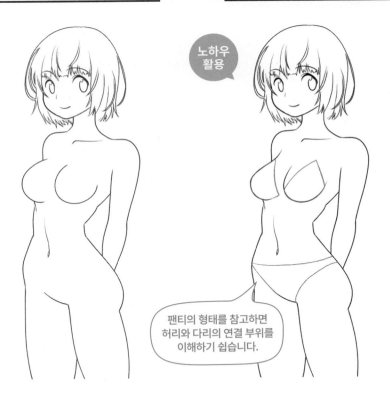

공처럼 그린다

브래지어 모양으로 그린다

노하우
활용

팬티의 형태를 참고하면
허리와 다리의 연결 부위를
이해하기 쉽습니다.

그림체에 따라 공처럼 그리기도 하
지만, 리얼리티가 떨어집니다.

브래지어의 형태를 그리면 아름다운
가슴을 표현할 수 있습니다.

팔꿈치는 구부리면 뾰족하지만 무릎은 뾰족하지 않다

팔을 구부리면 상완골의 돌출이 드러나기 때문에 팔꿈치가 뾰족해 보입니다. 반면에 무릎은 구부리면 약간 평평한 부분이 생깁니다.

<div align="center">

팔꿈치와 무릎을 구부린다

</div>

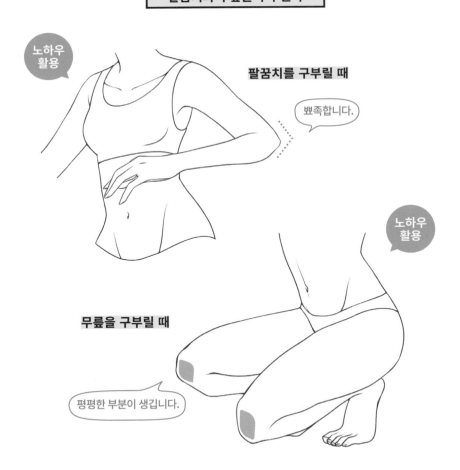

노하우
활용

팔꿈치를 구부릴 때

뾰족합니다.

노하우
활용

무릎을 구부릴 때

평평한 부분이 생깁니다.

다리는 S자로
형태를 잡는다

다리를 직선으로 그리면 어색해 보입니다. 자연스러운 다리를 그리고 싶을 때는 완만한 S자를
활용하여 부드러운 곡선으로 그리는 것이 좋습니다.

| 직선으로 그린 다리 | 곡선으로 그린 다리 |

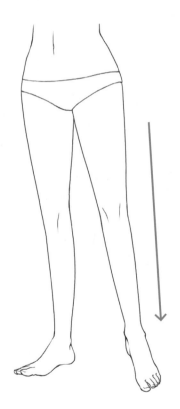

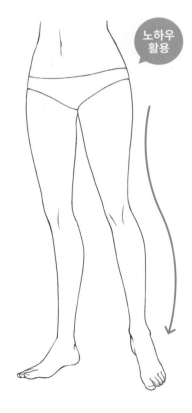

노하우
활용

직선으로 그린 다리는 생동감이 느
껴지지 않습니다.

S자에 가까운 부드러운 곡선으로 그리면
생동감 있는 다리를 표현할 수 있습니다.

몸을 지탱하는 자세는
중심선으로 알 수 있다

서 있는 그림은 중심의 위치가 어긋나면 어색한 자세가 됩니다. 배꼽에서 아래로 수직선을 그
어보면 어떤 자세든 중심을 쉽게 잡을 수 있습니다.

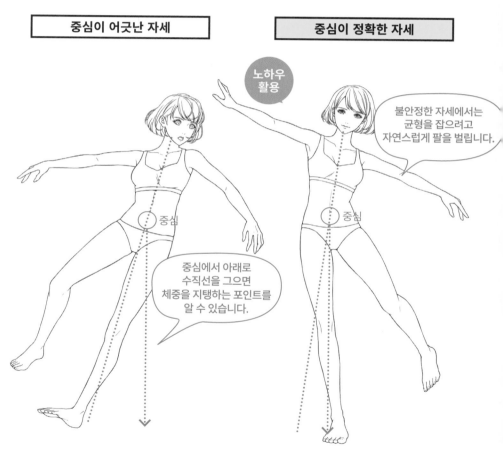

중심이 어긋난 자세

중심이 정확한 자세

노하우
활용

불안정한 자세에서는
균형을 잡으려고
자연스럽게 팔을 벌립니다.

중심

중심

중심에서 아래로
수직선을 그으면
체중을 지탱하는 포인트를
알 수 있습니다.

몸의 중심을 지나는 선이 기울어졌을 때,
기울어진 선 맞은편에 발이 없으면 체중
을 지탱할 수 없어 어색한 자세가 됩니다.

한쪽 다리로 섰을 때는 머리와 수직
인 지점에 발을 두면 됩니다.

장딴지는
바깥쪽이 높다

다리 라인은 조금 복잡하지만, 원칙만 알면 그리기 쉽습니다. 허벅지와 장딴지는 바깥쪽을 높게 그리고, 복사뼈는 안쪽을 높게 그립니다.

수평인 장딴지	바깥쪽이 높은 장딴지

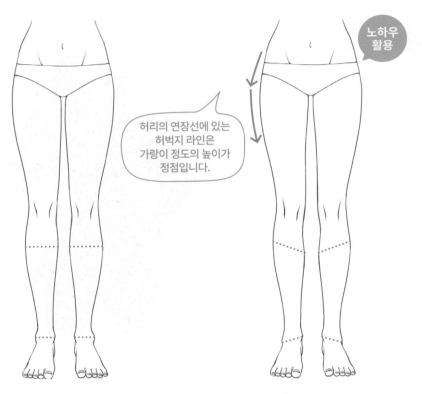

노하우
활용

허리의 연장선에 있는
허벅지 라인은
가랑이 정도의 높이가
정점입니다.

장딴지와 복사뼈를 수평으로 그린
하반신입니다. 데포르메를 적용한
그림체라면 상관없지만, 리얼리티가
다소 떨어집니다.

장딴지는 바깥쪽을 높게, 복사뼈는
안쪽을 높게 그렸습니다.

실루엣으로 밸런스의 문제점을
찾을 수 있다

실루엣으로 보면 선에 상관없이 정확한 형태를 확인할 수 있어서, 크기와 길이의 문제점을 찾기 쉽습니다. 한쪽 팔이 길거나 두껍지 않은지 등을 확인하는 데 쓸 수 있는 테크닉입니다.

실루엣으로 확인한다

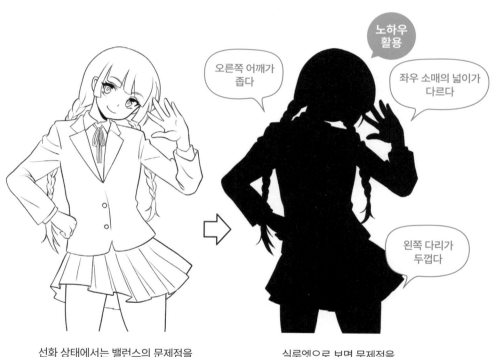

선화 상태에서는 밸런스의 문제점을
찾기 어렵습니다.

실루엣으로 보면 문제점을
찾기 쉽습니다.

memo 캐릭터를 한 덩어리처럼 인식할 수 있으면, 양과 무게가 있는 느낌을 표현하기 쉽습니다.

직사각형으로 원근과 밸런스를
확인할 수 있다

배경에 인물을 배치할 때는 직사각형 보조선을 그으면 원근의 오류를 방지할 수 있습니다. 대
각선을 그어 중심을 잡으면 신체 밸런스의 기준이 됩니다.

직사각형 보조선

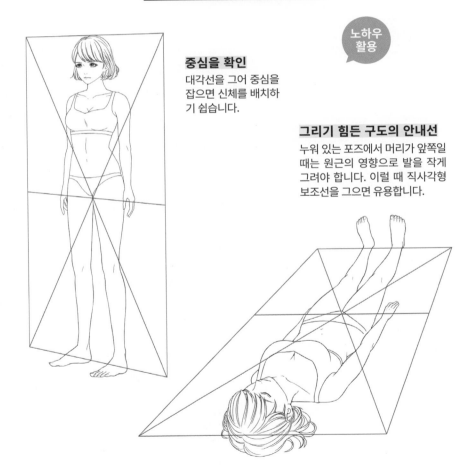

노하우
활용

중심을 확인
대각선을 그어 중심을
잡으면 신체를 배치하
기 쉽습니다.

그리기 힘든 구도의 안내선
누워 있는 포즈에서 머리가 앞쪽일
때는 원근의 영향으로 발을 작게
그려야 합니다. 이럴 때 직사각형
보조선을 그으면 유용합니다.

타원으로 형태의 입체감을 잡는다

신체는 입체이므로 단면을 의식하면서 그립니다. 포즈를 잡을 때 타원으로 단면을 표시합니다. 옷의 형태나 주름을 그릴 때도 단면의 이미지가 유용합니다.

| 평면적인 신체 | 입체적인 신체 |

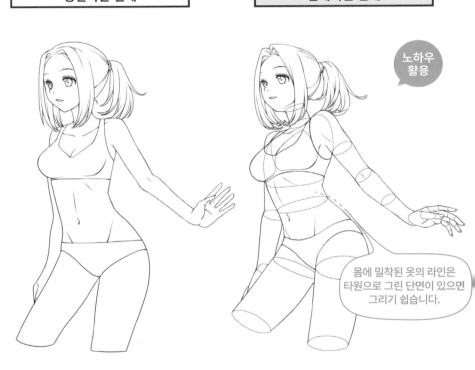

노하우
활용

몸에 밀착된 옷의 라인은
타원으로 그린 단면이 있으면
그리기 쉽습니다.

입체감이 없는 밋밋한 느낌의 신체
입니다.

단면을 의식하면 입체적인 신체를
쉽게 그릴 수 있습니다.

memo 손목은 평평한 느낌으로 그리면 좀 더 리얼하게 표현할 수 있습니다.

Chapter **2**

의상과 아이템

옷이나 아이템을 그릴 때 주의해야 할
포인트와 관련 노하우를 소개합니다.

옷에 가려지는 부분도
밑그림을 그린다

옷에 가려진 신체 라인도 밑그림을 확실하게 그려서 문제가 생기지 않게 합니다. 특히 넉넉한 옷을 입은 캐릭터는 팔과 다리 등의 위치를 잡기 힘드니, 밑그림으로 맨몸을 그린 다음 옷을 입히는 방식으로 그리면 좋습니다.

맨몸에 옷을 입히는 식으로 그린다

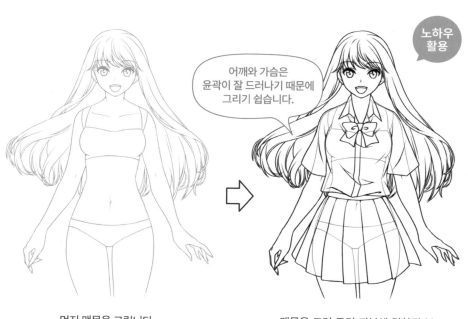

어깨와 가슴은 윤곽이 잘 드러나기 때문에 그리기 쉽습니다.

노하우 활용

먼저 맨몸을 그립니다.

맨몸을 그려 두면 피부에 밀착된 부분, 품이 넉넉한 부분 등이 명확해지므로 옷을 그리기 쉽습니다.

memo 디지털 일러스트에서는 맨몸과 옷의 밑그림을 레이어로 나눌 수 있어 수정이 쉽습니다. 머리카락, 얼굴 부위, 윤곽 등의 레이어를 구분해 두면 편리합니다.

옷의 주름은
관절에 생긴다

주름이 생기는 포인트는 어깨, 팔꿈치, 가랑이, 무릎 등의 관절입니다. 관절을 구부릴 때는 바깥쪽 천이 당겨지고, 안쪽 천이 겹쳐지는 식으로 그리는 것이 기본입니다.

관절과 주름

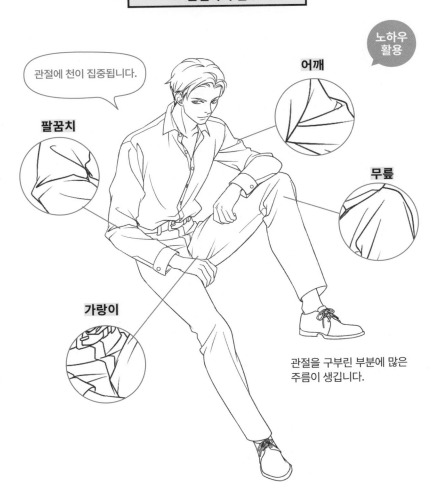

관절에 천이 집중됩니다.

노하우
활용

어깨

팔꿈치

무릎

가랑이

관절을 구부린 부분에 많은
주름이 생깁니다.

천을 지탱하는 부분을 의식하면 주름을 그리기 쉽다

옷을 그릴 때 몸에 걸쳐진 부분을 생각하면 주름의 위치를 잡기 쉽습니다. 몸에 밀착된 부분은 주름이 생기기 어렵고, 아래로 처지는 부분은 천이 뭉쳐지면서 주름이 만들어 집니다.

천을 지탱하는 부분

천을 지탱하는 부분의 정점에서 주름이 시작됩니다.

몸에 밀착된 부분은 천이 팽팽해서 주름이 생기기 어렵습니다.

노하우 활용

겨드랑이는 천이 집중되는 부분으로 한 점에서 퍼져나가는 주름이 생깁니다.

아래로 처진 부분은 길게 이어지는 주름이 생깁니다.

memo 주름 라인은 윤곽선보다 가는 선으로 그립니다.

주름의 양으로
천의 두께를 표현한다

두꺼운 천은 주름이 잘 생기지 않아서 정장을 그릴 때는 주름을 적게 그립니다. 특히 목과 어깨 사이는 팽팽하게 당겨진 느낌으로 그립니다. 반대로 얇은 천은 주름을 많이 그려서 표현합니다.

주름의 양으로 차이를 표현한다

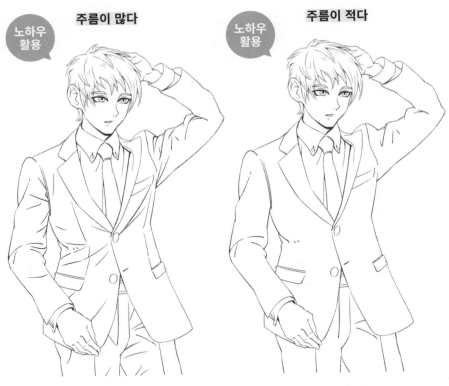

노하우 활용　**주름이 많다**

노하우 활용　**주름이 적다**

주름이 많은 정장은 옷감이 얇아 보입니다.

주름이 적은 정장은 옷감이 두꺼워 보입니다.

memo　정장은 주름이 적으면 몸에 꼭 맞는 느낌이, 많으면 헐렁한 느낌이 듭니다.

옷에는 알아두면
좋은 원칙이 있다

옷의 구조, 단추의 위치와 개수 등 일반적인 원칙을 알아두면 옷을 쉽게 그릴 수 있습니다. 예를 들어 남성용 셔츠는 오른쪽 앞판이 위에 오는 것이 원칙입니다.

옷의 원칙

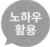

옷의 구조

서양
남성은 오른쪽 앞판, 여성은 왼쪽 앞판이 위에 옵니다.

동양
전통 의상은 남녀 모두 오른쪽 앞판이 위에 오는 것이 보통이며, 왼쪽 앞판이 위에 오는 것은 장례복입니다.

단추의 개수

셔츠
셔츠의 단추는 평균적으로 7개입니다.

재킷
정장 재킷의 단추는 보통 2개지만, 3개인 것도 있습니다. 가장 아래 단추는 잠그지 않는 것이 매너입니다.

교복
교복의 단추는 일반적으로 5개입니다.

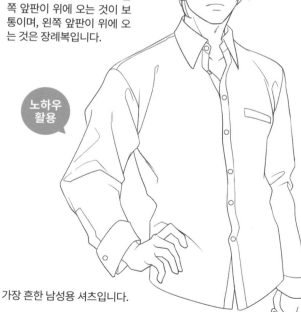

노하우 활용

가장 흔한 남성용 셔츠입니다.

셔츠 소매의 단추는 소지 쪽에 있습니다.

이음새의 위치를 알면
디테일을 그리기 쉬워진다

옷을 리얼하게 표현하려면 이음새의 위치를 알아두는 것이 좋습니다. 셔츠라면 옷깃, 어깨, 소
맷부리, 겨드랑이, 주머니 등에 이음새가 있습니다. 특히 어깨의 이음새는 주름의 흐름이 바뀌
는 부분이므로 중요합니다.

| 이음새가 없다 | 이음새가 있다 |

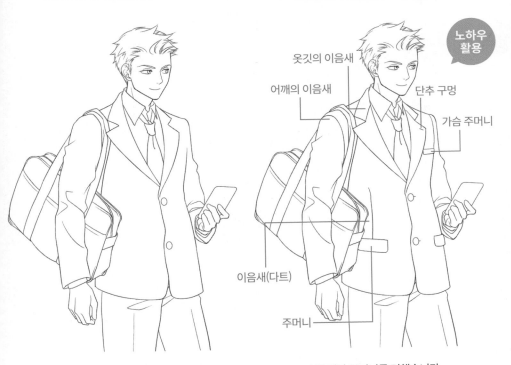

노하우
활용

옷깃의 이음새

어깨의 이음새

단추 구멍

가슴 주머니

이음새(다트)

주머니

이음새와 주머니를 그려 넣지 않은
상태입니다.

이음새와 주머니를 더했습니다.

 이음새는 주름과 마찬가지로 가는 선으로 그리는 것이 기본입니다.

옷깃을 그린 선으로 두께를 표현할 수 있다

선을 완전히 잇지 않고 두께를 표현하는 방법이 있습니다. 적당히 틈을 벌리면 셔츠의 옷깃이나 소맷부리, 접힌 부분의 두께를 표현할 수 있습니다. 반대로 얇은 천은 선을 완전히 이어서 그립니다.

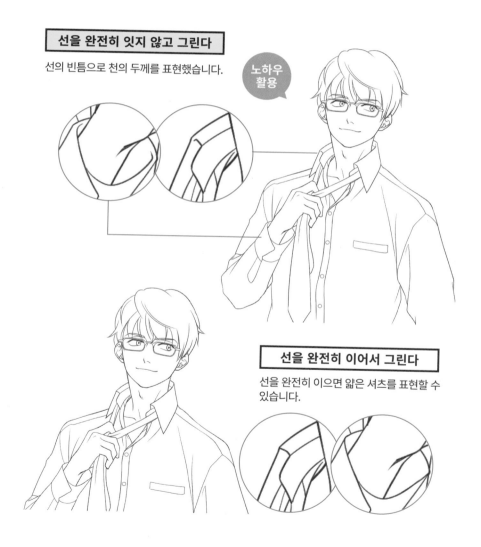

선을 완전히 잇지 않고 그린다

선의 빈틈으로 천의 두께를 표현했습니다.

노하우 활용

선을 완전히 이어서 그린다

선을 완전히 이으면 얇은 셔츠를 표현할 수 있습니다.

셔츠의 옷깃은
두 부분으로 나누면 그리기 쉽다

셔츠의 옷깃은 미묘한 각도 때문에 입체감 있는 형태를 잡기가 의외로 힘든 부분입니다. 이를 칼라 부분과 깃 부분으로 나눠서 그리면 쉽습니다.

옷깃을 분해한다

노하우
활용

깃

칼라

옷깃의 단추를
잠그는 부분만
길게 그립니다.

스커트는
밑단부터 그리면 쉽다

주름이 많은 스커트는 밑단부터 그리면 쉽습니다. 우선 전체의 형태를 원추형으로 잡고, 밑단
의 선→주름을 나타내는 세로선을 차례로 그립니다. 이 방법은 프릴 등을 그릴 때도 응용할 수
있습니다.

밑단→주름을 차례로 그린다

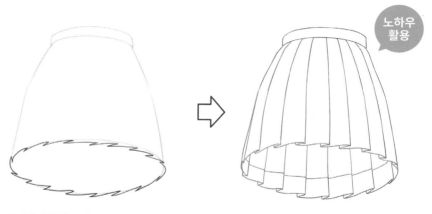

노하우
활용

간단하게 형태를 잡고 밑단을 그립니다.

밑단에 맞춰서 주름을 나타내는 세
로선을 긋습니다.

밑단부터 그리는
방법으로 프릴도
표현할 수 있습니다.

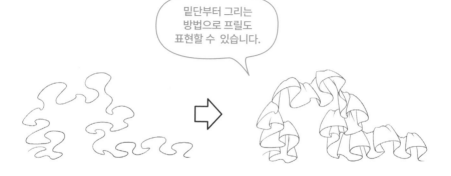

옷의 문양으로 신체 라인을
강조할 수 있다

가로, 세로 방향의 줄무늬와 같은 옷의 문양으로 가슴의 형태와 윤곽이 드러나는 굴곡을 강조할 수 있습니다. 그림자를 넣는 것만으로 부족할 때는 옷의 문양을 활용해 보세요.

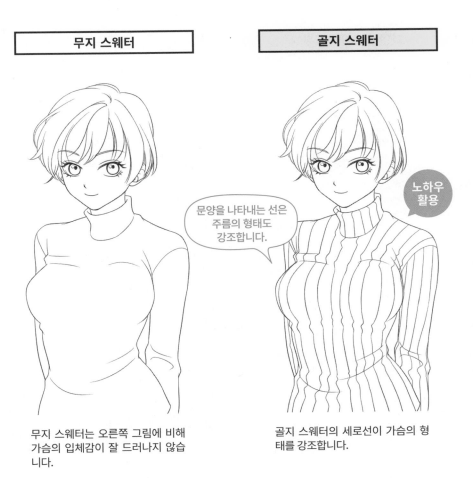

무지 스웨터

골지 스웨터

문양을 나타내는 선은 주름의 형태도 강조합니다.

노하우 활용

무지 스웨터는 오른쪽 그림에 비해 가슴의 입체감이 잘 드러나지 않습니다.

골지 스웨터의 세로선이 가슴의 형태를 강조합니다.

memo 멜빵바지처럼 끈을 통해 신체 라인을 강조하는 의상도 있습니다.

꽃무늬는 크기에 차이를 두면 밸런스를 잡기 쉽다

꽃무늬를 그릴 때는 크기에 차이를 두면 단조롭지 않고 밸런스를 잡기도 쉽습니다. 디지털 일러스트에서는 이미 그린 꽃무늬를 복사, 붙여넣기로 간단히 넣을 수 있습니다.

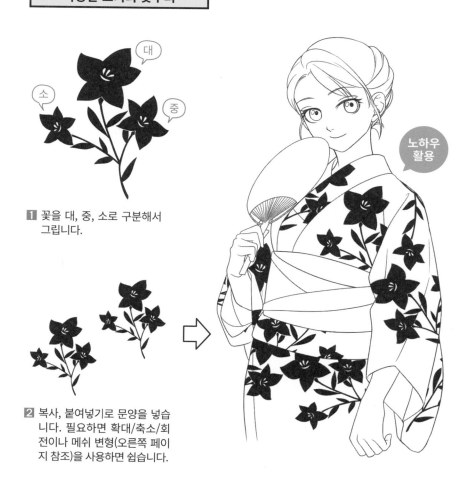

다양한 크기의 꽃무늬

소 대 중

1 꽃을 대, 중, 소로 구분해서 그립니다.

노하우 활용

2 복사, 붙여넣기로 문양을 넣습니다. 필요하면 확대/축소/회전이나 메쉬 변형(오른쪽 페이지 참조)을 사용하면 쉽습니다.

문양은 변형 기능으로 천의 형태에 알맞게 조절이 가능하다

문양을 옷에 붙여 넣을 때는 몸과 옷의 굴곡에 알맞게 변형할 필요가 있습니다. 복잡한 형태를 변형할 수 있는 '메쉬 변형' 기능을 사용하면 좋습니다.

메쉬 변형

문양은 별도의 파일로 저장해 두면 작업이 수월합니다.

노하우 활용

CLIP STUDIO PAINT
[편집]메뉴→[변형]→[메쉬 변형]을 선택합니다.

Photoshop
[편집]메뉴→[변형]→[뒤틀기]로 메쉬 변형이 가능합니다.

모자는 뒤로
기울여서 쓰는 것이 기본

캐릭터 일러스트에서 모자는 얼굴이 잘 보이도록 약간 뒤로 기울이는 것이 기본입니다. 눈썹보다 약간 위에 챙이 오게 그립니다.

<table>
<tr><td>수평으로 쓴다</td><td>뒤로 기울여서 쓴다</td></tr>
</table>

노하우
활용

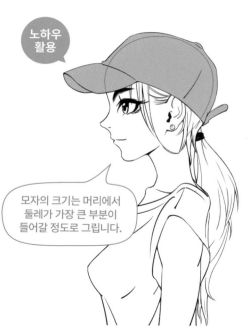

모자의 크기는 머리에서
둘레가 가장 큰 부분이
들어갈 정도로 그립니다.

모자를 뒤로 기울여서 쓰지 않으면
챙이 얼굴을 가리게 됩니다.

평범하게 쓴 상태. 머리 형태와 머리
카락의 볼륨을 의식하면서 모자를
그립니다.

memo 모자를 푹 눌러쓰면 얼굴을 가려 정체를 숨기는 모습을 표현할 수 있습니다. 수상한 캐릭터에게 어울립니다.

운동 곡선을 의식한 옷의 라인으로 약동감을 더한다

신체가 움직이는 궤도를 나타내는 선을 운동 곡선이라고 합니다. 운동 곡선을 의식하면서 머리카락과 옷의 라인을 그리면 움직이는 속도와 약동감을 표현할 수 있습니다. 긴 머리카락, 스커트, 리본 등에 적용하면 좋습니다.

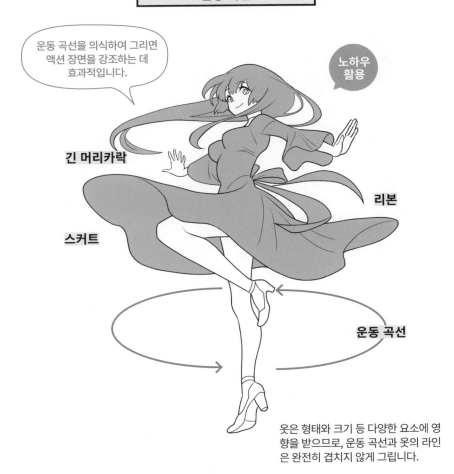

운동 곡선

운동 곡선을 의식하여 그리면 액션 장면을 강조하는 데 효과적입니다.

노하우 활용

긴 머리카락

리본

스커트

운동 곡선

옷은 형태와 크기 등 다양한 요소에 영향을 받으므로, 운동 곡선과 옷의 라인은 완전히 겹치지 않게 그립니다.

바람에 날리는 옷과 머리카락으로 장면을 연출한다

가만히 서 있는 조용한 인상의 포즈도 옷과 머리카락이 바람에 날리는 설정을 넣어주면 드라마틱한 장면을 연출할 수 있습니다. 특히 스커트는 바람을 쉽게 전달할 수 있는 아이템입니다.

바람의 영향이 없다

바람의 영향을 받는다

노하우
활용

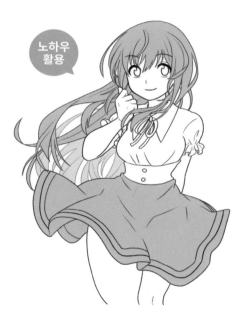

바람의 영향이 없는 상태입니다. 오른쪽 그림보다 조용한 인상입니다.

바람으로 화면에 움직임을 더할 수 있습니다.

스커트 속에 공기가 들어간 느낌으로 바람을 표현합니다.

memo 강한 바람은 내면의 변화나 고난 등의 장면을 연출하는 효과로 쓸 수 있습니다.

안경은 좌우의 형태를
동시에 잡으면 그리기 쉽다

안경은 좌우의 형태를 각각 잡으면 밸런스를 유지하기 어렵습니다. 가로로 긴 사각형으로 좌우 렌즈의 형태를 동시에 잡으면 그리기 쉽습니다.

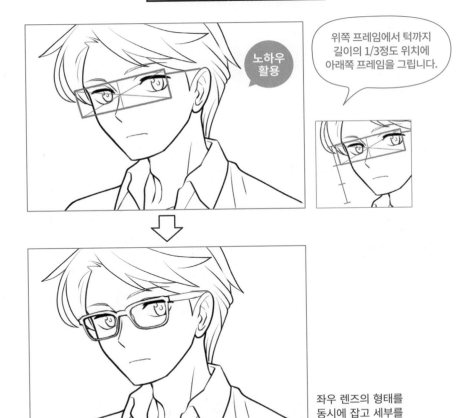

직사각형으로 형태를 잡는다

노하우 활용

위쪽 프레임에서 턱까지 길이의 1/3정도 위치에 아래쪽 프레임을 그립니다.

좌우 렌즈의 형태를 동시에 잡고 세부를 묘사합니다.

memo 안경 같은 공산품은 신체에 비해 오류가 눈에 띄기 쉬우니 주의하세요. 안경은 직사각형으로 형태를 잡으면 그리기 쉽습니다.

아이템은 미리 디자인해 두면 시간을 줄일 수 있다

캐릭터가 휴대하는 아이템을 바로 그리려고 하면 디자인이나 세부 디테일이 모호한 형태가 되기 쉽습니다. 따라서 필요한 아이템의 디자인을 미리 정해두면 좋습니다.

무작정 그린다	디자인을 하고 그린다

디자인을 하지 않고 무작정 그리면 어중간한 형태가 됩니다.

노하우 활용

어느 정도 디자인을 하고 그린 다음, 캐릭터와의 밸런스를 조절합니다.

스케치

memo 오리지널 의상, 헤어스타일 등을 그릴 때도 미리 디자인을 스케치하고 검토하면 좋습니다.

아이템의 위치로
시선을 유도한다

시선을 끌기 쉬운 아이템이 있으면 시선의 흐름을 유도할 수 있습니다. 다양한 곳으로 시선을
유도해 일러스트 전체를 보게 하는 것도 가능합니다.

아이템 없음	아이템 있음

노하우
활용

위의 그림은 얼굴
에서 몸을 타고 시
선이 지나갑니다.

아이템이 포인트
가 되어 화면의 넓
은 범위로 시선이
흘러갑니다.

적당한 크기의 아이템은
쉽게 활용할 수 있다

입 가까이에 아이템을 배치하면 캐릭터를 귀엽게 표현할 수 있습니다. 작아서 휴대하기 쉬운
아이템은 얼굴 가까이에 있어도 방해가 되지 않으므로 활용하기 좋습니다.

막대 아이스크림

막대 아이스크림, 사탕은
소녀 일러스트의
전형적인 아이템입니다.

여름에 어울리는 아이템입니다.

사탕

어리거나 귀여움을 표현합니다.

노하우
응용

스마트폰

일상의 분위기를 표현할 수 있습니다.

립스틱

섹시함을 표현하고 싶을 때 유용합
니다.

음식은 채도가 높을수록 맛있게 보인다

음식을 맛있게 표현하는 포인트는 채도입니다. 선명한 색은 신선함과 활력을 연상시키므로 식욕을 자극합니다. 음식의 그림자를 회색으로 칠하게 되면 채도가 떨어지니 주의하세요.

채도가 낮다

채도가 낮으면 음식이 맛있게 보이지 않습니다.

노하우 활용

채도가 높다

채도가 높으면 음식이 맛있게 보입니다. 식물은 밝은 녹색, 고기는 선명한 빨강색을 사용해 음식의 신선함을 표현할 수 있습니다.

하이라이트는 밝은 색을 더 선명하게 만드는 역할을 합니다.

memo 증정용 카탈로그나 레스토랑의 메뉴판에 있는 음식 사진은 먹음직스럽게 보이도록 채도를 높게 조절한 것이 대부분입니다. 참고해 보세요.

흩어지는 아이템으로
감정을 표현할 수 있다

흩날리는 꽃잎 등을 넣으면 화면의 움직임이나 임팩트 있는 연출이 가능합니다. 이러한 연출에는 꽃잎, 눈, 나뭇잎 등이 주로 쓰입니다. 조용히 떨어지거나 강한 바람에 흩날리는 등 다양한 표현을 통해 감정을 나타낼 수 있습니다.

효과 없음	꽃잎이 흩날린다

오른쪽 그림에 비해 조용하고 차분한 인상입니다.

바람이 약하면 온화한 인상, 강하면 비장함, 긴박감 등 진지한 분위기가 됩니다.

> 흩날리는 꽃잎은 일정한 패턴이 생기지 않도록 주의합니다.

memo 같은 꽃잎이 있는 배경이라도 활발한 캐릭터가 움직이는 일러스트라면 화사한 느낌이 되고, 조용한 캐릭터가 얌전히 있는 일러스트라면 쓸쓸한 느낌이 됩니다. 이처럼 일러스트의 방향에 따라서 인상이 달라집니다.

Chapter **3**

디지털 선화, 채색, 마무리

선화에서 완성까지 디지털 도구 사용에
대한 다양한 노하우를 살펴 보겠습니다.

손떨림 보정을 조절하면
선을 그리기 쉽다

CLIP STUDIO PAINT나 Photoshop 같은 소프트웨어에서는 손떨림을 줄여주는 기능을 제공합니다. 흔들림 없는 선을 그을 수 있도록 브러시를 설정해 두세요. 설정값은 사람에 따라 차이가 있으니, 적절하게 조절하면서 시험해 보세요.

손떨림 보정 기능 활용

CLIP STUDIO PAINT

CLIP STUDIO PAINT에서는 브러시의 [손떨림 보정]으로 조절합니다.

[보조 도구 상세] 창→ [보정]에서 손떨림 보정 설정을 할 수 있습니다.

Photoshop

Photoshop에서는 브러시의 [매끄럽게 하기]로 설정합니다.

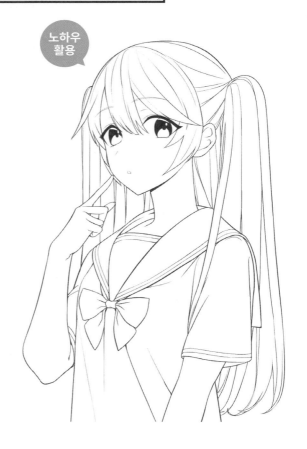

노하우 활용

memo CLIP STUDIO PAINT에는 그린 뒤에 선을 보정하는 [후보정]이나 펜을 타블렛에서 뗀 이후에 가는 선이 어느 정도 이어지는지를 설정하는 [선 꼬리 효과] 등의 기능이 있습니다. 모두 [보조 도구 상세] 창→[보정]에서 설정합니다.

선의 굵기를 조절하면 강약이 생긴다

선의 굵기를 조절하면 입체감을 더하거나 실루엣을 강조할 수 있습니다. 윤곽선은 굵게, 옷의 주름이나 근육 등의 세부는 가는 선으로 그립니다.

| 굵기를 조절하지 않는다 | 굵기를 조절한다 |

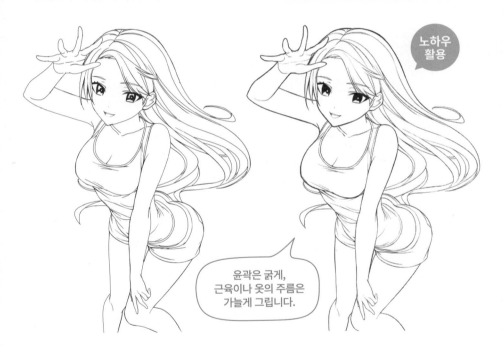

노하우 활용

윤곽은 굵게, 근육이나 옷의 주름은 가늘게 그립니다.

선의 굵기를 조절하지 않으면 밋밋한 인상이 됩니다. 하지만 의도적으로 균일한 선으로 그린 일러스트도 있습니다.

주로 윤곽선을 굵게 그리지만, 예시에는 앞으로 나와 있는 부분의 윤곽은 굵게, 안쪽에 있는 부분의 주선을 가늘게 그려서 원근감을 더했습니다.

memo 캔버스 크기에 따라서 브러시 크기를 적절하게 조절합니다. 매번 작업하기 전에 미리 확인하면 좋습니다.

시작점/끝점으로
생동감 있는 선을 그린다

선의 시작점과 끝점을 이용해, 선이 시작되는 점에서 가늘게 시작해 점차 굵어졌다가 선이 끝나는 점에 가까워지면 다시 가늘어지는 선을 그릴 수 있습니다. 이처럼 강약이 조절된 선은 균일한 선에 비해 생동감이 느껴집니다.

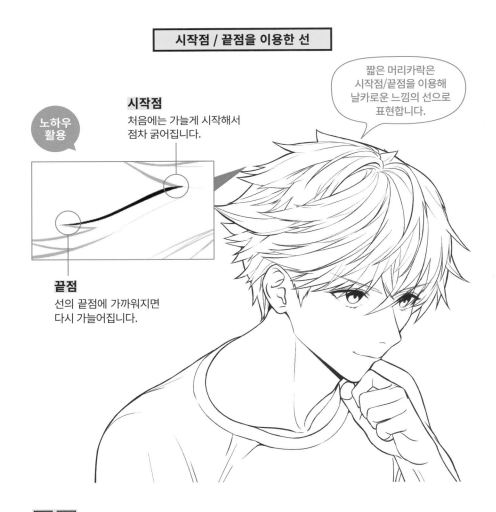

시작점 / 끝점을 이용한 선

짧은 머리카락은 시작점/끝점을 이용해 날카로운 느낌의 선으로 표현합니다.

노하우 활용

시작점
처음에는 가늘게 시작해서 점차 굵어집니다.

끝점
선의 끝점에 가까워지면 다시 가늘어집니다.

memo 짧은 선을 이어서 긴 선을 그릴 때는 시작점/끝점이 있는 편이 잇기 쉽습니다.

거친 선을
깎아서 다듬는다

거칠게 그린 선을 [지우개]로 다듬어서 깔끔한 선으로 만드는 방법도 있습니다. 수정하기 쉬운 디지털 작업에서 가능한 방식입니다. 수정을 전제로 선을 굵게 그려두고, 거칠거나 마음에 들지 않는 부분을 다듬어 줍니다.

거친 선을 수정

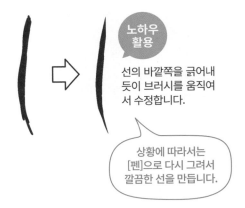

노하우 활용

선의 바깥쪽을 긁어내 듯이 브러시를 움직여서 수정합니다.

상황에 따라서는 [펜]으로 다시 그려서 깔끔한 선을 만듭니다.

CLIP STUDIO PAINT에서는 [지우개] 도구의 [딱딱함] 혹은 [펜]을 투명색으로 설정하고 수정합니다.

Photoshop에서는 [지우개] 도구의 모드를 [브러시]로 설정하고 수정합니다.

처음에 굵게 그리고 수정

먼저 굵은 선을 긋습니다.

노하우 활용

[지우개]로 선을 다듬습니다.

95

잉크 뭉침을 만들면
선화에 명암이 생긴다

잉크가 뭉친 듯한 부분을 만들면 선에 강약이 생깁니다. 잉크 뭉침은 선이 교차하는 부분이나 깊이가 있는 부분에 만듭니다. 작은 그림자 같은 잉크 뭉침을 만들면 선화에 깊이가 생겨서 자연히 입체감이 살아납니다.

잉크 뭉침을 만든다

노하우
활용

선이 교차하는 부분

선이 겹치는 부분에 잉크 뭉침을 만들면 두께가 생 깁니다.

작은 그림자

빛

오른쪽 위에 광원이 있을 때는 반대쪽에 잉크 뭉침으로 그림자를 만듭니다.

긴 선은 손목이 아니라
팔을 움직여서 그린다

긴 스트로크는 팔을 움직여서 그립니다. 짧고 세밀한 선은 손목을 사용하는 편이 더 그리기 쉽지만, 긴 선은 팔 전체를 움직이는 편이 더 깔끔하게 그리기 쉽습니다.

손목으로 그린다

손목을 사용하면 짧은 곡선 등을 그릴 수 있지만, 긴 선을 그리기는 어렵습니다. 손목을 사용해서 긴 선을 그리면 손목을 움직이기 쉬워 선이 어긋나게 됩니다.

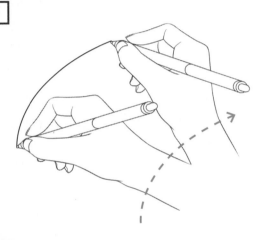

팔로 그린다

팔꿈치를 축으로 팔 전체를 움직이면 긴 선을 깔끔하게 그을 수 있습니다.

노하우
활용

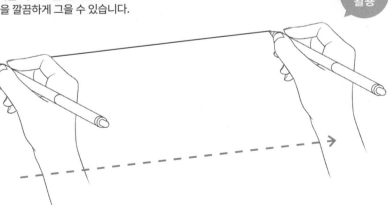

선은 펜 끝이 아니라
끝점을 보고 긋는다

선을 그을 때 무심코 그리는 부분만 집중하기 쉬운데, 그러면 시야가 좁아져 전체를 파악하기
어렵습니다. 원하는 대로 선을 그으려면 선의 끝점을 보면서 펜을 움직이는 것이 좋습니다.

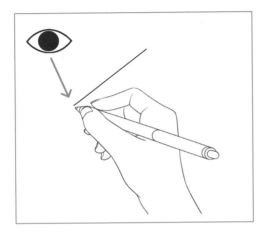

그리는 부분만 본다

그리는 부분만 보면 선을 긋는 방향
이 어긋나도 알기 어렵습니다.

아날로그 작업에서
손만 보고 있는
상태와 같습니다.

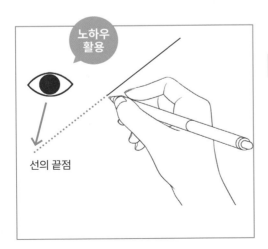

노하우
활용

선의 끝점

선의 끝점을 본다

선의 끝점을 가정하고 보면서 선을
그으면 원하는 대로 그릴 수 있습
니다.

캔버스를 기울이면
그리기 힘든 각도의 선도 그을 수 있다

캔버스 각도에 따라서 손목이나 팔을 움직이기 힘들 때가 있습니다. 그럴 때는 캔버스를 회전/
반전하면 그리기 쉽습니다.

[내비게이터] 창 (CLIP STUDIO PAINT)

노하우
활용

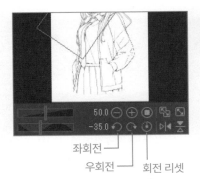

50.0 ⊖ ⊕ ▣ 🔲
-35.0 ↶ ↷ ◁▷ ⯯

좌회전
우회전 회전 리셋

CLIP STUDIO PAINT는 [내비게이터] 창에서 설정
한 부분을 회전, 반전할 수 있습니다.

[회전 보기] 도구 (Photoshop)

노하우
활용

회전 각도: -22° ◷ 보기 재설정

회전을 리셋하고 싶을 때는 [보기 재설정]
을 클릭합니다.

[회전 보기] 도구

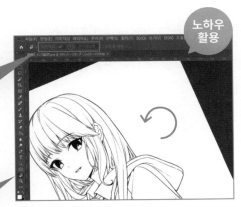

Photoshop은 [회전 보기] 도구로 캔버스의 각도를
조절할 수 있습니다.

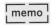

memo CLIP STUDIO PAINT의 표시 회전은 단축키를 알아두면 편리합니다.
[우회전] …… ⊡ [좌회전] …… ⌃

그리기 힘든 굵은 선은
윤곽을 잡는다

강약이 뚜렷한 굵은 선은 깔끔하게 그리기가 어렵습니다. 이 경우엔 윤곽을 그린 뒤에 속에 색을 채우는 방식으로 깔끔한 선을 만들 수 있습니다. 마찬가지로 두꺼운 털도 윤곽선을 그리고 색을 채우는 방식으로 그릴 수 있습니다.

선의 윤곽을 잡는다

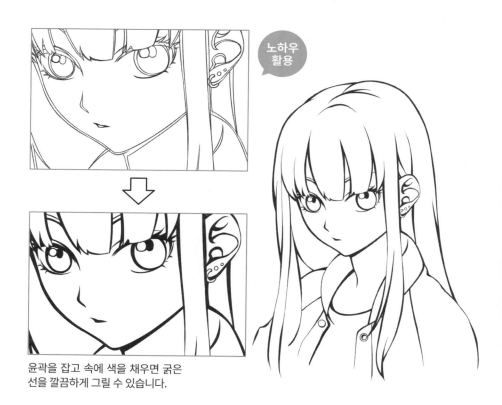

노하우 활용

윤곽을 잡고 속에 색을 채우면 굵은 선을 깔끔하게 그릴 수 있습니다.

밑그림을 파랑게 표시하면
다시 그리기 쉽다

밑그림을 파랑게 표시하면 정확한 선을 구분하기 쉽습니다. 처음부터 파란색으로 그려도 되지만, 간단하게 파란색으로 표시를 변경할 수 있는 소프트웨어도 있습니다. 또한 레이어의 불투명도를 낮추면 더 그리기 쉽습니다.

밑그림이 검다	밑그림이 파랗다

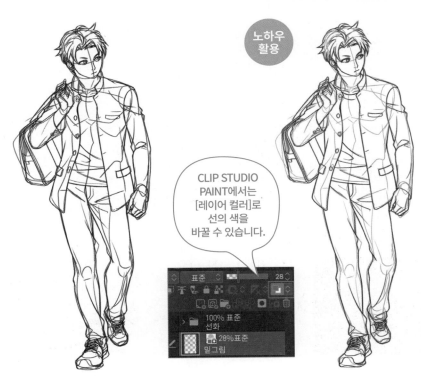

노하우
활용

CLIP STUDIO
PAINT에서는
[레이어 컬러]로
선의 색을
바꿀 수 있습니다.

밑그림과 새로 그린 선을 구분할 수 없어 다시 그리기가 어렵습니다.

밑그림이 파란색이면 새로 그린 선을 구분하기 쉽습니다.

memo

Photoshop에서는 파란색으로 채운 레이어를 클리핑하는 방법으로 간단히 할 수 있습니다. 이 외에도 [이미지] 메뉴→[색조 보정]→[색조/채도]로 가능합니다([색상화]에 체크를 하고 전체가 파랑게 될 때까지 [색조], [채도], [밝기]의 값을 조절합니다).

벡터 레이어로 선을 그리면
수정이 수월하다

벡터 이미지는 그린 선의 형태와 굵기를 수정할 수 있습니다. 특히 CLIP STUDIO PAINT에서 제공하는 벡터 레이어는 선을 그린 뒤에 이상한 부분을 바로 수정할 수 있는 기능이 있어서 선화를 그릴 때 편리합니다.

벡터 레이어에서 그린다

노하우 활용

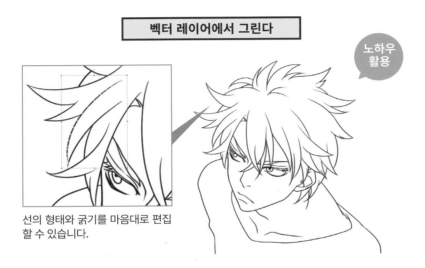

선의 형태와 굵기를 마음대로 편집할 수 있습니다.

벡터 레이어 전용 지우개 (CLIP STUDIO PAINT)

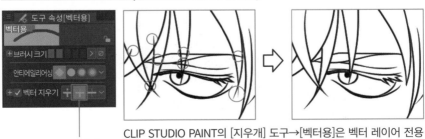

교점까지

CLIP STUDIO PAINT의 [지우개] 도구→[벡터용]은 벡터 레이어 전용 [지우개]입니다. [교점까지]로 설정하면 선에 닿기만 해도 벗어난 부분을 수정할 수 있어 편리합니다.

memo　벡터 레이어와 [벡터용] 지우개는 CLIP STUDIO PAINT에만 있는 기능입니다.

펜과 지우개로
동양화 느낌의 선을 그릴 수 있다

굵게 그린 선을 깎아내는 식으로 수정하면 붓으로 그린 터치를 표현할 수 있습니다. 깎고 남은 부분이 생기지만, 잘 활용하면 잉크가 흘러진 듯한 동양화 느낌을 연출할 수 있습니다.

지우개로 깎아낸다

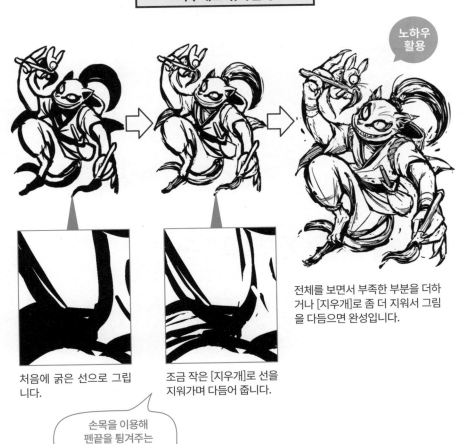

노하우
활용

전체를 보면서 부족한 부분을 더하거나 [지우개]로 좀 더 지워서 그림을 다듬으면 완성입니다.

처음에 굵은 선으로 그립니다.

조금 작은 [지우개]로 선을 지워가며 다듬어 줍니다.

손목을 이용해
펜끝을 튕겨주는
느낌으로 지웁니다.

펜타블렛에 종이를 붙이면
펜이 미끄러지지 않는다

펜타블렛(판타블렛)에 종이를 붙이면 펜이 미끄러지지 않아서 종이에 그리는 감각을 느낄 수 있습니다. 특히 종이에 그리는 느낌을 좋아하는 사람에게 추천합니다.

<div align="center">

종이를 붙인다

</div>

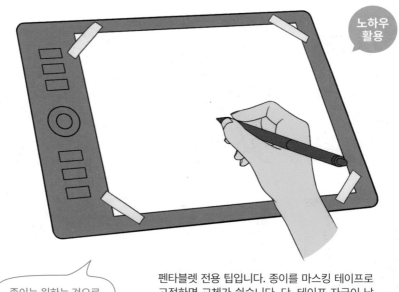

노하우
활용

종이는 원하는 것으로
다양하게 사용합니다.

펜타블렛 전용 팁입니다. 종이를 마스킹 테이프로
고정하면 교체가 쉽습니다. 단, 테이프 자국이 남
아서 타블렛이 조금 더러워집니다.

memo 시판되는 보호 시트를 붙이면 펜이 잘 미끄러지지 않습니다.

레이어 마스크로
비파괴 수정을 한다

레이어 마스크는 이미지를 지우지 않고 가리는 기능이므로, 원본 이미지가 남아 있어서 언제
든 되돌릴 수 있습니다. 지우개로 지우는 것보다 수정이 쉬운 방법입니다.

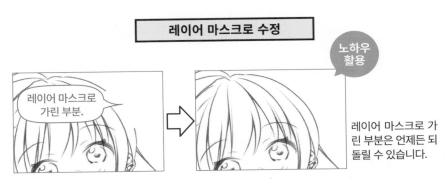

레이어 마스크로 수정

레이어 마스크로
가린 부분.

노하우
활용

레이어 마스크로 가
린 부분은 언제든 되
돌릴 수 있습니다.

수정 방법

[레이어] 창에서 [레이어 마스크 작성]을 클릭하면 레이어 마스크가 생성됩니다.

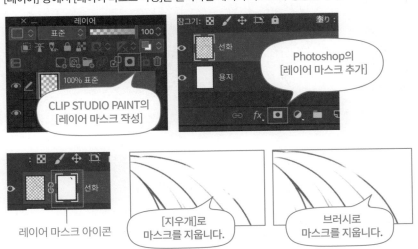

Photoshop의
[레이어 마스크 추가]

CLIP STUDIO PAINT의
[레이어 마스크 작성]

레이어 마스크 아이콘

[지우개]로
마스크를 지웁니다.

브러시로
마스크를 지웁니다.

레이어 마스크 아이콘을 선택하면 가려진 범위(마스크 영역)를 편집할 수 있습니다. [지우개]를 사용
하면 지운 것처럼 가려지지만, 브러시를 사용하면 다시 표시됩니다.

눈물이나 땀의 투명함은 선의 빈틈으로 표현할 수 있다

눈물이나 땀을 그릴 때 선에 빈틈을 만들면 투명감을 표현할 수 있습니다. 흘러내리는 눈물은 얼굴의 입체감을 의식하면서 호를 그리는 형태로 그립니다.

선을 이어준다	선을 끊는다

노하우
활용

선을 이어주는 것도 틀린 방법은 아닙니다. 투명감은 별로 없지만, 눈물의 양이 많아 보이는 효과가 있습니다.

선에 빈틈을 주어 빛을 표현해 주면 눈물에 투명한 느낌을 더할 수 있습니다.

투명한 사물은
빛이 투과되므로 광원의
반대쪽이 밝습니다.

memo 물방울은 어두운 바깥쪽에 하이라이트를 또렷하게 넣으면 질감을 표현할 수 있습니다. 컬러로 눈물을 그릴 때는 물방울을 떠올리면 쉽습니다.

좌우 반전으로
데생의 오류를 찾을 수 있다

좌우 반전을 하면 미처 몰랐던 그림의 오류를 찾을 수 있습니다. 아날로그 작업에서는 종이를
뒤집어서 비춰보는 식으로 데생을 확인했다는 이야기도 있지만, 디지털 작업이라면 캔버스를
반전하는 기능으로 확인이 가능합니다.

좌우 반전으로 오류를 확인한다

이미지를 좌우 반전하여 윤곽의 오
류나 좌우 밸런스 등을 확인합니다.

CLIP STUDIO PAINT
[내비게이터] 창에서 [좌우 반전]
을 클릭, 또는 [편집] 메뉴→[캔버
스 회전/반전]→[좌우 반전]을 선
택합니다.

좌우 반전

Photoshop
[이미지] 메뉴→[이미지 회전]→[캔
버스 가로로 뒤집기]를 선택합니다.

memo [좌우 반전]처럼 자주 사용하는 기능을 단축키로 설정하면 편리합니다.

변형으로 밸런스를 조절하면서 밑그림을 수정한다

디지털에서는 변형 기능을 활용해 눈의 크기나 손의 각도 등 밸런스를 조절하여 수정할 수 있습니다. 변형으로 이미지가 지저분해지기도 하지만, 밑그림 단계라면 신경 쓸 필요가 없습니다.

변형으로 수정

좌우 크기를 변형 기능으로 수정해 밸런스를 잡습니다. 이를 통해 눈의 크기와 위치 등을 조절할 수 있습니다.

CLIP STUDIO PAINT

[편집] 메뉴→[변형]→[확대/축소/회전]([Ctrl]+[T])이나 [자유 변형]([Ctrl]+[Shift]+[T])이 편리합니다.

Photoshop

[편집] 메뉴→[자유 변형]([Ctrl]+[T])이 편리합니다. [Ctrl] 키를 누른 채로 핸들을 드래그하는 식으로 수정할 수 있습니다.

memo 채색 작업에서도 변형 기능을 사용하는 사람이 있습니다. 별도로 선화를 그리지 않는 유화 방식의 일러스트는 변형으로 발생하는 문제가 크지 않지만, 리터치나 후처리로 적절히 보완해야 합니다.

컬러 러프를
팔레트로 활용한다

컬러 일러스트를 그릴 때는 색을 가볍게 올린 컬러 러프로 배색과 구도 등을 검토합니다. 컬러 러프를 별도의 파일로 저장해 두고 필요할 때 불러와 팔레트로 활용할 수 있습니다.

컬러 러프에서 색을 가져온다

노하우
활용

CLIP STUDIO PAINT

CLIP STUDIO PAINT에서는 [서브 뷰] 창으로 컬러 러프를 열 수 있습니다. [서브 뷰] 창의 이미지 위로 커서를 올리고 있는 동안 도구가 [스포이트]로 바뀌는 [자동으로 스포이트 전환]을 사용하면 편리합니다.

자동으로
스포이트 전환

Photoshop

노하우
활용

[창] 메뉴→[정돈]→[모두 수평으로 나란히 놓기]로 열어둔 모든 파일을 정렬할 수 있습니다.

memo

컬러 러프의 색은 큰 브러시로 대강 칠합니다. 사용하는 브러시는 작가에 따라 다양하지만, [진한 연필](CLIP STUDIO PAINT)과 [선명한 원 브러시](Photoshop)와 같은 기본 브러시를 비교적 많이 사용합니다.

컬러를 흑백으로 전환하면 대비를 확인할 수 있다

컬러 일러스트를 흑백으로 전환하면 명암의 대비가 쉽게 눈에 띄기 때문에 강조하고 싶은 부분의 상태나 화면의 인상 등을 확인할 수 있습니다.

대비를 확인

배경과 머리카락의 명도가 비슷해서 대비가 뚜렷하지 않습니다.

노하우 활용

컬러 러프로 배색을 검토합니다. 일시적으로 흑백으로 바꿔서 대비를 확인합니다.

스커트 부근은 대비가 잘 잡힌 상태입니다.

일시적으로 흑백으로 전환 (CLIP STUDIO PAINT)

[레이어] 메뉴→[신규 색조 보정 레이어]→[색조/채도/명도]를 선택하고, [채도]를 −100으로 설정하면 컬러 화면이 흑백으로 바뀝니다. 컬러로 되돌릴 때는 색조 보정 레이어를 비표시로 전환합니다.

일시적으로 흑백으로 전환 (Photoshop)

[레이어] 메뉴→[새 조정 레이어]→[색조/채도]를 선택하고, [채도]를 −100으로 설정하면 컬러 화면이 흑백으로 바뀝니다. 컬러로 되돌릴 때는 조절 레이어를 비표시로 전환합니다.

Word 대비 … 밝은 색과 어두운 색의 명암 차이.

묘사의 차이로
시선을 유도할 수 있다

강조하고 싶은 부분만 세밀하게 묘사하면 화면에 강약이 생깁니다. 선의 밀도가 높은 부분과
그렇지 않은 부분을 만들면 됩니다. 시선을 끌고 싶은 부분에 아이템을 배치하면 같은 효과를
얻을 수 있습니다.

여기저기 묘사한다	일부만 묘사를 늘린다

꽃을 불규칙하게 배치했으므로 묘사
가 일정하지 않고 산만한 화면이 되
었습니다.

꽃을 얼굴 주위에 집중 배치해 선의
밀도를 높여 시선이 집중되게 했습
니다.

memo 아이템을 배경에 배치할 때 전체적으로 고르게 배치해 문양처럼 활용해도 좋습니다. 위의 예시에
서 왼쪽 일러스트는 배치가 고르지 않기 때문에 시선이 분산됩니다.

표정은 레이어로 구분하면
수정이 쉽다

수정할 부분에 다른 선을 덧그리면 원래 있던 선까지 지워야 합니다. 선화를 부분별로 구분해 두면 안심하고 그릴 수 있고 수정도 편합니다. 특히 얼굴은 표정 등을 따로 나눠두면 편리합니다.

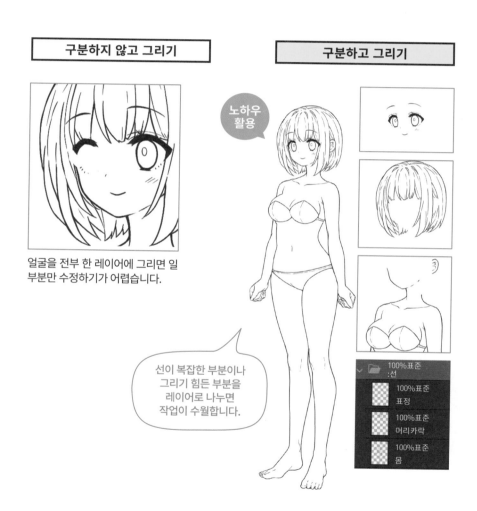

구분하지 않고 그리기

얼굴을 전부 한 레이어에 그리면 일부분만 수정하기가 어렵습니다.

선이 복잡한 부분이나 그리기 힘든 부분을 레이어로 나누면 작업이 수월합니다.

구분하고 그리기

노하우 활용

100%표준
:선

100%표준
표정

100%표준
머리카락

100%표준
몸

클리핑으로 효율적인 밑칠 작업이 가능하다

각 부분을 레이어로 구분하고 밑색을 채우는 작업을 한 다음, 그 위에 클리핑 레이어를 작성해 그림자와 반사 등을 그려 넣으면 효율적인 채색이 가능합니다.

밑색과 클리핑

노하우 활용

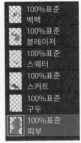

1 각 부분을 레이어로 나누고 밑색을 칠합니다. 연한 색은 흰색 배경과 구분이 되지 않아서 칠이 덜 된 부분이 생길 수 있으므로 일시적으로 진한 색으로 칠했습니다.

2 밑색을 원하는 이미지의 색으로 조절합니다. [투명 픽셀 잠그기]를 설정하면 밑색을 변경할 수 있습니다.

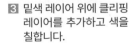

3 밑색 레이어 위에 클리핑 레이어를 추가하고 색을 칠합니다.

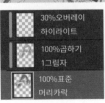

CLIP STUDIO PAINT 의 클리핑

[레이어] 창에서 [아래 레이어에서 클리핑]을 선택합니다.

Photoshop 의 클리핑

레이어에서 우클릭→[클리핑 마스크 만들기]를 선택합니다.

 밑색을 변경하는 방법은 다양합니다.
CLIP STUDIO PAINT … [편집] 메뉴→[선 색을 그리기 색으로 변경]
Photoshop … [이미지] 메뉴→[조정]→[색상 대체]

색의 채도를 조절하면
통일감이 생긴다

채도에 통일감이 없으면 색이 제각각으로 보입니다. 특히 채도가 높은 색을 사용하면 보기 좋은 색감을 유지하기 힘들기 때문에 주의가 필요합니다. 배색이 어색할 때는 약간 옅은 색감을 사용해 보는 것도 좋은 방법입니다.

채도가 제각각이다	채도가 일정하다

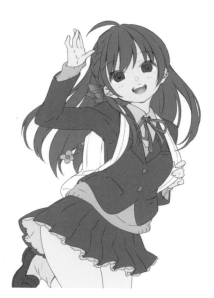

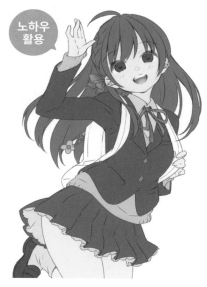

일부분의 색만 채도가 높아서 통일감이 부족하고 어색한 색감입니다.

채도에 큰 차이가 없는 배색입니다. 밑색은 연하고 밝은 색을 추천합니다.

memo 배색의 색감을 조절할 때 채도의 수치에 너무 얽매이게 되면 색의 폭이 좁아지기도 하니, 눈으로 보고 판단하세요.

1 그림자에 2 그림자를 넣어
음영에 깊이를 더한다

애니메이션 채색은 기본이 되는 1 그림자(1단계 그림자)에 더 어두운 2 그림자(2단계 그림자)를 더하는 것이 기본입니다. 그림자를 단계별로 그리면 음영에 깊이가 생겨 입체감이 강해집니다.

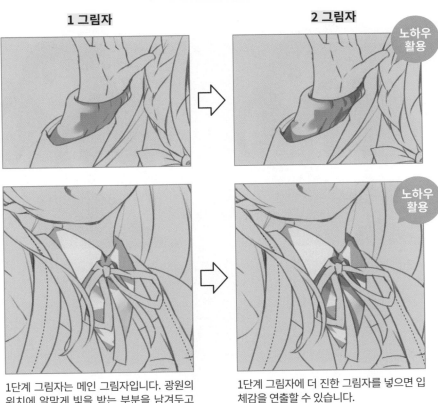

1 그림자에 2 그림자를 더한다

1 그림자

2 그림자

노하우 활용

노하우 활용

1단계 그림자는 메인 그림자입니다. 광원의 위치에 알맞게 빛을 받는 부분을 남겨두고 칠합니다.

1단계 그림자에 더 진한 그림자를 넣으면 입체감을 연출할 수 있습니다.

memo 그림자에 단계를 더하면 입체감을 표현할 수 있지만, 단계가 너무 많아지면 무거운 인상이 되니 주의하세요. 애니메이션 채색에서는 2~3단계 정도가 보통입니다.

그러데이션으로 애니메이션 채색에 입체감을 더한다

애니메이션 채색은 균일하게 칠한 다음 그 위에 그러데이션 그림자를 더해 입체감을 살리는 방식입니다. 그러데이션으로 은은한 빛과 색의 변화 등도 표현할 수 있습니다.

애니메이션 채색	그러데이션을 더한다

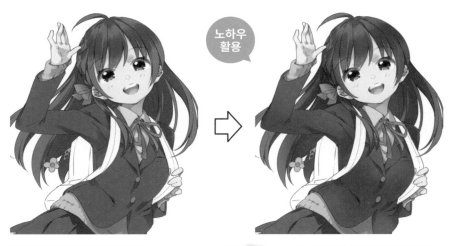

노하우 활용

채색 위에 밋밋하게 그림자를 넣습니다.

그러데이션 그림자를 더하면 채색에 두께가 생깁니다.

그러데이션은 이런 식으로 넣었습니다.

memo CLIP STUDIO PAINT는 [에어브러시] 도구, Photoshop은 [경도]를 1%로 설정한 브러시를 사용합니다.

그림자는 한색을 섞으면 색이 탁해지지 않는다

그림자는 파란색 같은 한색을 사용하면 색이 탁하지 않습니다. 밑색에 회색을 섞는 느낌으로 그림자를 만들면, 약간 흐린 색이 됩니다. 한색을 섞은 그림자로 선명한 색감을 유지하면 일러스트의 색감도 풍부해집니다.

무채색 그림자	한색 그림자

[곱하기] 레이어에 회색을 칠하면 밑색+회색의 그림자가 됩니다.

밑색에 푸르스름한 색을 섞으면 선명한 그림자 색이 됩니다.

그림자 색을 만드는 예

예시에서 피부의 그림자 색에 밑색으로 한색을 섞었는데, 색상환에서 파란색에 가까운 것을 선택합니다. 명도는 약간 떨어뜨리고 채도는 높였습니다.

색상환을 파란색 쪽으로 움직입니다.

이 예시에서는 오른쪽으로 움직여 채도를 높였습니다.

최소한의 그림자로 그리고 싶을 때는
대상에 생기는 그림자가 중요하다

그림자를 적게 표현하고 싶을 때는, 그리는 대상에 생기는 그림자만 넣고 그 외 다른 사물의 그림자는 생략합니다. 그러면 강약이 있는 음영을 표현할 수 있습니다.

| 그러데이션 그림자 | 그리는 대상의 그림자 |

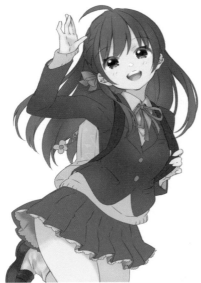

노하우
활용

그러데이션 그림자만 표시하면
흐릿한 인상이 됩니다.

그리는 대상의 그림자만
있으면 애니메이션의
한 장면처럼 보입니다.

그리는 대상의 그림자만 있어도
크게 나쁘지 않습니다. 이것은
그림자 표현의 완성도를 좌우할
수 있는 부분입니다.

반사된 색은 난색을 선택하면
색감이 선명해진다

반사는 밑색의 명도를 높이면 만들 수 있는데, 노란색과 오렌지색 등의 난색을 섞으면 색감이
더 풍부해집니다. 특히 실외 장면이라면 태양빛이 반사된 느낌이 됩니다.

흰색 반사

흰색 반사입니다. 색감이 선명하지
않지만 실내조명이라면 이쪽이 더
리얼합니다.

난색 반사

노하우
활용

난색 반사는 색감을 풍부하게 만듭
니다.

따뜻함과 개방감이
느껴지는 오렌지색은
밝은 분위기를 연출합니다.

또렷한 하이라이트는
광택을 표현한다

하이라이트를 또렷하게 그리면 반짝이는 것처럼 보입니다. 또렷하게 그리려면 단단한 브러시를 사용하는 것이 좋은 데, 선을 그릴 때처럼 안티에일리어싱 효과가 적은 브러시가 적합합니다.

흐린 반사	또렷한 반사

부드러운 브러시로 하이라이트를 넣으면 렌즈처럼 반짝이는 눈동자를 표현하기 어렵습니다.

단단한 브러시로 또렷한 하이라이트를 넣으면 반짝이는 눈동자를 표현할 수 있습니다.

광택이 있는 하이라이트는 채색에 강약을 더합니다.

하이라이트는 선화 위에 넣으면 더 반짝인다

대부분의 하이라이트는 강한 빛을 표현합니다. 보통 선화 아래에 채색 레이어를 만드는데, 강한 빛을 표현할 때는 하이라이트를 선화 위에 만드는 것이 좋습니다.

하이라이트를 선화 밑에	하이라이트를 선화 위에

노하우 활용

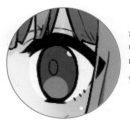

하이라이트가 선화 밑에 있으면 강한 빛으로 보이지 않습니다.

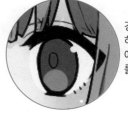

강한 빛을 표현하려면 선화 위에 하이라이트를 넣습니다.

하이라이트 —

선화 —

100%표준
하이라이트

100%표준
색 변환 용

100%표준
선화

눈동자 그러데이션은
위쪽을 어둡게 하면 무거워지지 않는다

눈동자 그러데이션은 보통 위쪽을 어둡게 하는데, 이를 통해 하이라이트를 강조하여 눈의 반짝임을 표현할 수 있습니다. 눈동자 아래쪽을 어둡게 하면 무겁고 침울한 인상이 됩니다.

| 눈동자 아래쪽이 진하다 | 눈동자 위쪽이 진하다 |

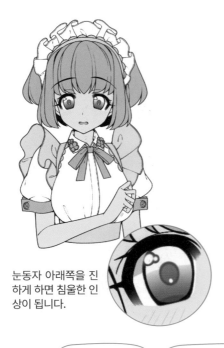

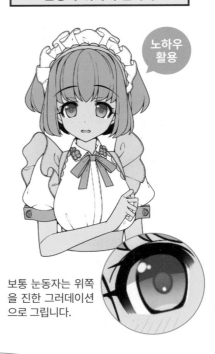

노하우 활용

눈동자 아래쪽을 진하게 하면 침울한 인상이 됩니다.

보통 눈동자는 위쪽을 진한 그러데이션으로 그립니다.

그러데이션으로 구분했습니다.

윗부분과 아랫부분을 명확하게 나눴습니다.

눈동자 응용
그러데이션으로 윗부분을 어둡게 하는 방법 외에도 어두운 윗부분을 명확히 구분되게 그리는 방법도 있습니다.

흰자위에 눈꺼풀의 그림자를 넣으면 입체감이 생긴다

흰자위는 디테일을 높여주기 힘든 부분이기 때문에 그림자를 활용하면 좋습니다. 눈꺼풀이 만드는 그림자를 흐릿하게 넣으면 입체감을 더할 수 있습니다.

흰자위에 그림자를 넣지 않는다

흰자위에 그림자를 넣는다

노하우 활용

흰자위에 그림자를 넣지 않은 상태. 그림자를 넣은 상태보다 밋밋한 느낌입니다.

눈꺼풀의 그림자를 흰자위에 넣으면 입체감이 생깁니다.

애니메이션도 확대해 보면 대부분 그림자를 넣습니다.

123

속눈썹은 머리카락 색에 관계없이 진한 색으로 강조한다

캐릭터의 머리카락이 하늘색이나 분홍색이더라도 속눈썹은 검은색이나 짙은 갈색 등으로 그리는 것이 일반적입니다. 진한 색으로 속눈썹을 넣으면 묘사의 대비로 눈을 더 강조할 수 있습니다.

머리카락과 같은 색 속눈썹	검은 속눈썹

노하우 활용

속눈썹을 머리카락과 같은 색으로 그린 일러스트. 눈의 인상이 약하지만 미스터리한 캐릭터에 어울립니다.

속눈썹이 검은색인 일러스트. 눈을 강조하기 위해 속눈썹은 주로 가장 진한 색을 사용합니다.

머리카락과 같은 색의 속눈썹으로 개성을 표현하는 방법도 알아두면 유용합니다.

memo 속눈썹이 눈길을 끌수록 화려한 인상이나 개성이 강한 이미지가 됩니다.

속눈썹에 난색을 쓰면 인상이 부드러워진다

속눈썹에 난색을 넣으면 부드러운 인상이 됩니다. 가장자리에 살짝 그러데이션으로 넣는 것이
포인트입니다. 부드러운 색감으로 소녀의 귀여움을 강조하는 데 유용합니다.

난색을 넣지 않는다

무채색 속눈썹입니다.

난색을 넣는다

노하우
활용

부드러운 브러시로 속눈썹 가장자리에 난색을 넣으면
부드러운 분위기가 됩니다.

125

피부에 한색을 섞으면 투명감이 생긴다

피부에 한색을 섞으면 투명한 피부를 표현할 수 있는데, 특히 하얀 피부에 효과적입니다. 피부 가장자리의 그림자 부분에 파란색이나 하늘색 등을 올리고, 부드럽게 섞어주면 좋습니다.

피부에 하늘색을 섞는다

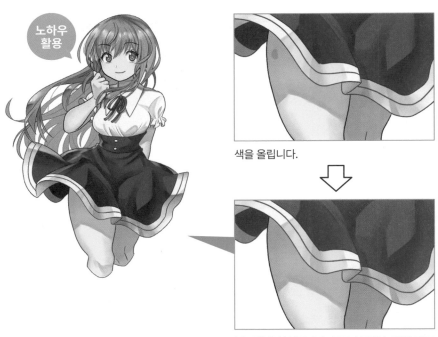

색을 올립니다.

부드럽게 섞어줍니다. 푸르스름한 느낌의 강도는 레이어 불투명도로 조절할 수 있습니다.

CLIP STUDIO PAINT
[색 혼합]이나 [붓] 도구의 [수채 섞기] 등으로 섞을 수 있습니다.

Photoshop
[흐름]의 설정을 낮춘 브러시로 섞습니다.

단단한 질감은
피부의 부드러움을 강조한다

단단한 것과 부드러운 것의 대비로 각각의 질감을 강조할 수 있습니다. 예를 들어 금속 재질의
의상을 피부 주위에 배치하면 피부의 부드러움이 더 강하게 느껴집니다.

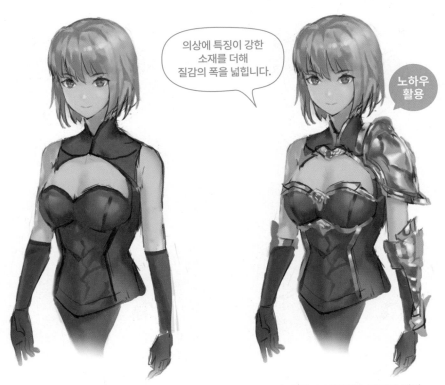

금속 부분 없음

금속 부분 있음

의상에 특징이 강한
소재를 더해
질감의 폭을 넓힙니다.

노하우
활용

금속 갑옷과 장식이 없는 일러스트
입니다.

금속 질감과 부드러운 피부의 대비
가 두드러집니다.

> memo　SF와 판타지는 갑옷이나 파워드 슈트처럼 단단한 소재를 조합하기 쉽습니다. 현실적인 설정이라
> 면 금속 액세서리를 활용할 수 있습니다.

볼의 홍조는
주로 사용하는 패턴을 알아둔다

미소녀 일러스트에서 흔하게 그리는 볼의 홍조는 혈색이 좋은 느낌이나 수줍어하는 표정, 상기된 느낌을 표현할 수 있습니다. 홍조를 표현하는 방법은 여러 가지가 있는 데, 그 중 대표적인 패턴 몇 가지를 소개합니다. 여러분의 그림에 어울리는 방법을 선택하세요.

라인

선만 사용하는 만화 표현입니다.

그러데이션

홍조를 부드럽게 다듬듯이 그립니다. 자연스러운 방법입니다.

노하우
응용

그러데이션에 하이라이트

그러데이션에 하이라이트를 더하면 윤기가 느껴져 홍조가 강조됩니다.

그러데이션에 라인

그러데이션에 라인을 더한 홍조는 부드러운 인상과 만화의 데포르메처럼 귀여운 것이 특징입니다.

관절에 분홍색을 넣으면
사랑스러움을 표현할 수 있다

피부에 옅은 분홍색이나 불그스름한 색감을 흐릿하게 넣으면 캐릭터의 귀여움을 강조할 수 있습니다. 보통은 볼 외에도 어깨, 팔꿈치 같은 관절에 넣습니다.

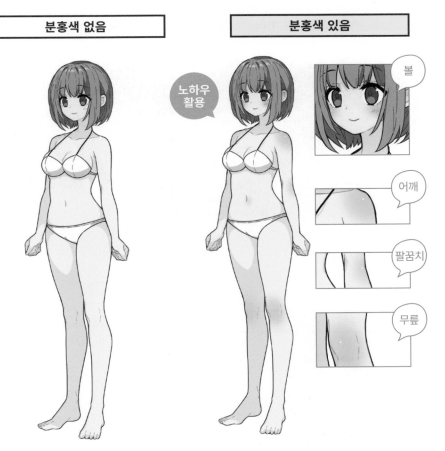

분홍색 그러데이션이 없는 일러스트. 나쁘지는 않지만 오른쪽 일러스트에 비해 조금 허전합니다.

볼, 관절에 분홍색 그러데이션을 넣으면 혈색이 좋아 보이고 생동감이 느껴집니다.

129

빨강과 파랑을 섞어도
검은 머리를 그릴 수 있다

머리카락의 밑색은 하프톤으로 칠하고, 그림자는 진한 색을 사용합니다. 검은 머리의 밑색은
회색이지만, 회색에 붉은색 혹은 푸른색을 섞어서 풍부한 색감을 나타낼 수 있습니다.

푸른색을 섞은 검은 머리	붉은색을 섞은 검은 머리

푸른색을 섞으면 청량감이 있는 검은 머리가 됩니다.

붉은색을 섞으면 검은 머리가 햇볕을 받은 것처럼 자연스러운 분위기가 됩니다.

> 화면 전체의 배색에 맞게 검은 머리에 색을 섞으면 좋습니다.

무채색의 검은 머리

컬러 일러스트에서 머리카락만 무채색이면 위화감이 들 수도 있습니다.

천사의 고리는 원을 그린 뒤에 형태를 다듬는다

머리카락에 생기는 천사의 고리라고 부르는 반사는 머리 모양과 광원의 위치에 알맞게 원을 그린 다음, 형태를 다듬으면 좋습니다. 천사의 고리는 다양한 패턴이 있으니 그림체에 적합한 것을 선택하세요.

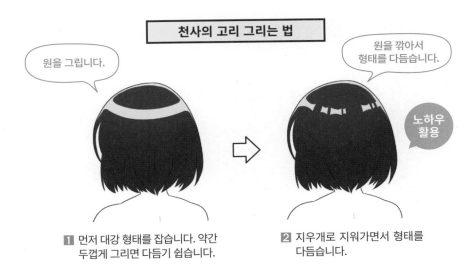

천사의 고리 그리는 법

원을 그립니다.

원을 깎아서 형태를 다듬습니다.

노하우 활용

1 먼저 대강 형태를 잡습니다. 약간 두껍게 그리면 다듬기 쉽습니다.

2 지우개로 지워가면서 형태를 다듬습니다.

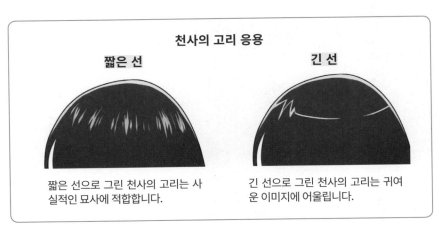

천사의 고리 응용

짧은 선

긴 선

짧은 선으로 그린 천사의 고리는 사실적인 묘사에 적합합니다.

긴 선으로 그린 천사의 고리는 귀여운 이미지에 어울립니다.

앞머리에 피부색을 넣으면
투명감이 생긴다

피부에 가까운 머리카락 부분에 피부색을 섞으면, 투명감이 생깁니다. 특히 앞머리에 사용하면 효과가 좋습니다. 피부색은 에어브러시처럼 부드러운 브러시로 살짝 넣습니다.

피부색을 섞지 않는다

피부색을 넣기 전 상태입니다.

노하우
활용

피부색을 섞는다

부드러운 브러시로 피부 주위의 머리카락에 피부색을 살짝 넣었습니다.

얼굴 주위가 밝아지므로 피부가 반짝이는 것처럼 보이는 효과도 있습니다.

안쪽 머리카락에 빛을 넣으면 깊이가 생긴다

안쪽 머리카락에 빛을 넣으면 앞쪽과 구분되어서 위치 관계가 명확해집니다. 빛은 한색을 사용해 거리감을 강조하는 방법을 추천합니다. 합성 모드를 사용할 때는 [스크린]이 좋습니다.

빛을 넣지 않는다

안쪽 머리카락에 빛을 넣지 않은 상태입니다. 아래쪽 일러스트만큼의 깊이가 느껴지지 않습니다.

노하우 활용

빛을 넣는다

안쪽 머리카락에 빛을 넣었습니다. 위치 관계가 명확해지고 깊이가 생겼습니다.

머리카락이 긴 캐릭터 일러스트에서 많이 쓰이는 방법입니다.

머리카락의 일부를 비치게 하면
눈동자를 가리지 않는다

머리카락 레이어를 얼굴 위에 두면 앞머리가 눈을 가릴 수 있습니다. 그럴 때는 눈을 가리는 부분만 다른 레이어로 옮기고 불투명도를 낮추면, 머리카락이 비치는 것처럼 만들 수 있습니다.

머리카락이 비치지 않는다	머리카락이 비친다

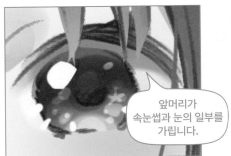

앞머리가
속눈썹과 눈의 일부를
가립니다.

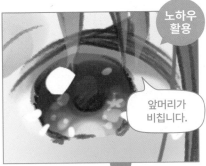

노하우
활용

앞머리가
비칩니다.

레이어 구성

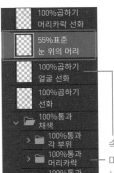

머리카락 채색 레이어를 결합한 레이어를 따로 저장하고 눈을 가린 머리카락 부분만 따로 구분해서 사용합니다. 예시에서는 속눈썹을 포함해 '얼굴 선화' 위에 두고 속눈썹이 비치게 하고 있습니다.

100%곱하기
머리카락 선화

55%표준
눈 위의 머리

100%곱하기
얼굴 선화

100%곱하기
선화

100%통과
채색

100%통과
각 부위 ── 속눈썹 선화

100%통과
머리카락 ── 머리카락 채색

100%통과
눈 ── 눈 채색

옷에 피부색을 섞으면
얇은 옷감을 표현할 수 있다

옷에 피부색을 섞은 듯이 칠하면 얇은 재질을 표현할 수 있습니다. 검은색 스타킹이 대표적인
예입니다. 천이 얇거나 빛이 투과되는 부분 등에 피부색을 섞으면 효과적입니다.

| 피부색을 섞지 않는다 | 피부색을 섞는다 |

노하우
활용

피부색을 섞지 않으면 두꺼운 타이
츠로 보입니다.

피부색을 더하면 스타킹을 신은 듯
한 리얼한 느낌이 됩니다.

피부색을
자연스러운 그러데이션으로
넣는 것이 포인트입니다.

반사광을 그림자 속에 그리면 리얼리티가 강해진다

빛을 더 정확하게 표현하려면 반사광을 그릴 필요가 있습니다. 반사광이란 빛이 다른 물체에 반사되어 나온 빛을 뜻합니다. 광원의 직접적인 반사보다 약한 빛으로, 그림자 속에서 영향을 미칩니다.

반사광 없음

반사광을 넣기 전 상태 입니다.

반사광 있음

노하우 활용

이곳에 [오버레이]로 연한 보라색 반사광을 올렸습니다.

이 부근에 흐릿한 반 사광을 넣었습니다.

반사광을 그리면 리얼한 질감을 표 현할 수 있습니다.

스커트의 그림자에도 반사광을 넣습 니다. 반사광의 영향으로 그림자의 색감이 더 복잡해집니다.

흐리기로
리얼한 빛을 만든다

빛 주위를 흐릿하게 만들면 반짝이는 빛과 강하게 반사된 빛을 표현할 수 있습니다. 하이라이트와 빛나는 효과 등에 쓸 수 있는 테크닉입니다.

빛 효과 만드는 법

1 반짝이는 오브젝트를 그리고 선택 범위로 지정합니다.

2 선택 범위를 조금 확장합니다.

3 반짝이는 오브젝트 아래에 흐림 효과용 레이어를 추가하고 선택 범위를 밝은 색으로 채웁니다.

4 [가우시안 흐리기]처럼 흐리게 하는 효과가 있는 필터를 적용합니다.

노하우 활용

그림자 가장자리를 진하게 처리하면 입체감이 생긴다

그림자의 가장자리를 진하게 처리하면 그림자의 형태가 또렷해지고, 입체감도 더 강해집니다. 이렇게 하면 그림자와 가까운 밝은 부분이 돋보이므로 대비가 강해지고, 화면에 강약도 생깁니다. 단 부드러운 재질은 너무 진하게 처리하면 질감이 지워질 수 있으니 주의하세요.

가장자리가 진하지 않다

가장자리가 진하다

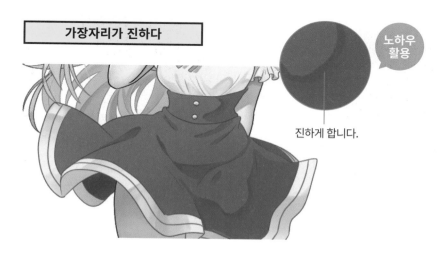

노하우 활용

진하게 합니다.

빛의 가장자리에 채도가 높은 색을 넣으면 선명한 빛이 된다

보석 사진을 보면 반사된 빛 주위에 다양한 색이 나타납니다. 하이라이트와 반사 등의 가장자리에 채도가 높은 색을 넣으면 보석처럼 화려한 색감이 됩니다.

색의 번짐이 없다	색의 번짐이 있다

노하우 활용

하이라이트 가장자리에 부분적으로 분홍색을 넣은 일러스트입니다.

가장자리에 넣는 색은 분홍색이나 밝은 노란색 등을 추천합니다.

memo　선명한 색을 하이라이트와 어두운 색이 인접한 부분에 넣으면 색의 선명함이 돋보입니다.

투톤 컬러+악센트로
일관성 있는 배색이 가능하다

색이 고민될 때는 일단 두 가지 색을 중심으로 조합해 보세요. 거기에 눈에 띄는 강한 색을 포인트로 넣으면 균형 잡힌 배색이 됩니다. 다양한 색을 배색하기는 어려우니, 처음에는 최소한의 색을 조합하는 것으로 시작해 보세요.

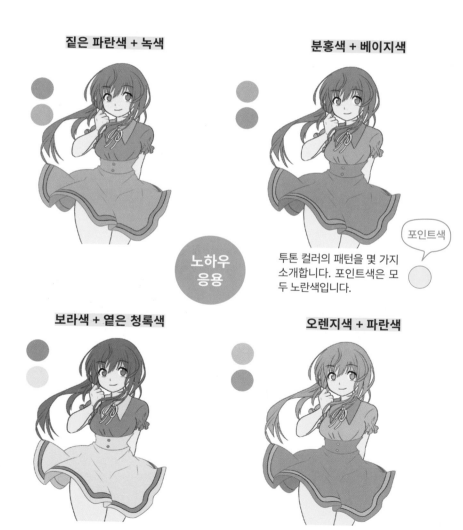

짙은 파란색 + 녹색

분홍색 + 베이지색

노하우
응용

포인트색

투톤 컬러의 패턴을 몇 가지 소개합니다. 포인트색은 모두 노란색입니다.

보라색 + 옅은 청록색

오렌지색 + 파란색

반대색을 악센트로 사용하면 돋보인다

반대색이란 파란색과 노란색, 빨간색과 녹색처럼 서로를 돋보이게 하는 색을 말합니다. 잘 어울리는 색을 알아두면 배색 작업이 수월합니다. 반대색을 메인 컬러의 악센트로 사용하는 것도 좋은 방법입니다.

비슷한 색을 사용한다	반대색을 사용한다

같은 한색이면 좋은 조합이라고 생각하기 쉬운데, 꼭 그렇지만은 않습니다. 위의 예처럼 어울리지 않을 때도 있습니다.

파란색 의상에 리본을 반대색인 노란색~오렌지색을 사용하면 밸런스가 좋습니다. 다만 악센트가 되는 색의 면적이 너무 넓지 않게 합니다.

색상환이란 색을 원형으로 나열한 그림입니다. 색상환에서 서로 마주보는 색을 보색이라고 합니다. 보색은 반대색과 거의 동일한 의미입니다(반대색에 해당하는 색의 범위가 조금 더 넓습니다.)

반대색을 나열하면 눈이 따끔거릴 정도로 어색할 때가 있습니다. 그럴 때는 채도와 명도를 조절하거나 중간에 다른 색을 넣습니다.

빨간색은 가깝게
파란색은 멀게 보인다

일반적으로 난색은 가까이 있는 것처럼 보이고, 한색은 멀리 있는 것처럼 보입니다. 색채원근
법은 이러한 점을 이용한 기법입니다. 빨간색은 색 중에서 가장 시선을 잘 끌기 때문에 사용할
때 주의해야 합니다. 강조하고 싶은 부분에 적절하게 사용하세요.

인물이 파란색 , 배경이 빨간색

배경이 빨간색인 탓에 파란색으로 배
색한 인물의 존재감이 약해 보입니다.

인물이 빨간색 , 배경이 파란색

노하우
활용

빨간색으로 배색하고 파란색 배경과
조합하면 인물을 강조할 수 있습니다.

눈길을 끄는 빨간색은 가깝게,
파란색은 멀게 보입니다
(색채원근법).

강조하고 싶은 인물에 빨간색을 사용한다

캐릭터 각각의 테마 컬러를
정할 때는 가장 강조하고 싶
은 인물에 빨간색을 사용하
는 것이 기본입니다.

| **Word** | 색채원근법 … 색을 인식하는 시각 효과를 이용해 원근법을 표현하는 방법. |

유화 채색은
어두운 색부터 칠한다

유화는 어두운 색에서 시작해 점차 밝은 색으로 칠하는 것이 기본입니다. 디지털 작업에서의
유화 채색도 어두운 색부터 칠하면 작업이 수월합니다.

어두운 색→밝은 색

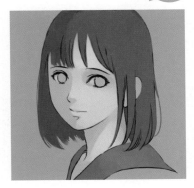

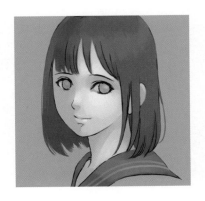

면을 의식한 스트로크로
입체감을 더할 수 있다

브러시 자국을 남기는 기법은 스트로크 방향에 따라서 인상이 달라집니다. 면을 의식하는 것이 포인트입니다. 사물의 면을 따라서 브러시를 움직이면 질감과 입체감이 생깁니다.

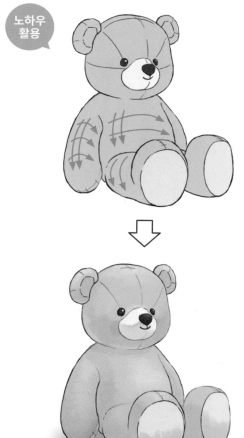

노하우
활용

면을 의식한다

유화 채색처럼 브러시의 터치가 남는 방식으로 리얼하게 채색하려면, 면의 흐름을 인식하는 것이 중요합니다.

동시에 질감에도 주의합니다. 짧은 스트로크를 반복하면 인형에 질감이 생깁니다.

오버레이로 무채색에
색을 더할 수 있다

합성 모드 [오버레이]와 [컬러]는 아래 레이어의 대비를 유지한 상태로 색을 합성할 수 있어서,
무채색 일러스트에 색을 올릴 때 사용합니다.

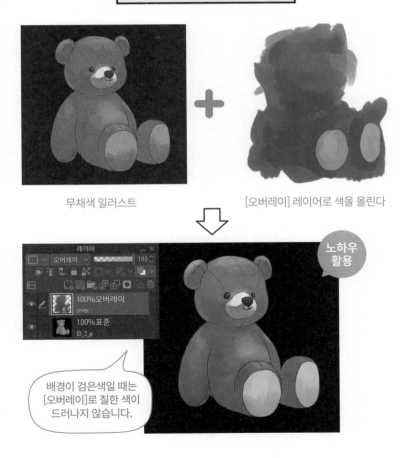

오버레이로 칠한다

무채색 일러스트

[오버레이] 레이어로 색을 올린다

노하우
활용

배경이 검은색일 때는
[오버레이]로 칠한 색이
드러나지 않습니다.

memo 무채색으로 그린 뒤에 색을 올리는 방법을 '글레이징'이라고 합니다.

색을 올린 뒤에 펼치는 식으로
리얼한 그림자를 표현할 수 있다

색을 올리고 브러시로 펼치듯이 칠하면 브러시의 터치를 남긴 상태로 그러데이션을 표현할 수 있습니다. 이 방법은 [그러데이션]이나 [에어브러시] 도구로 그린 일정한 그러데이션과 다른 느낌을 줍니다.

그림자의 미묘한 색감을 표현할 수 있습니다.

색을 올려서 펼치듯이 칠하는 기법

노하우 활용

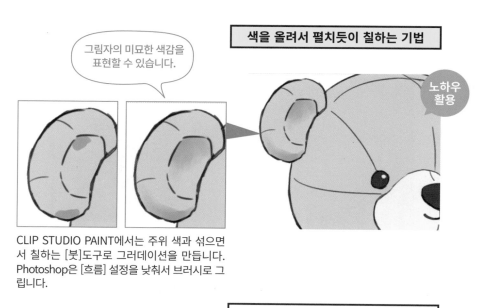

CLIP STUDIO PAINT에서는 주위 색과 섞으면서 칠하는 [붓]도구로 그러데이션을 만듭니다. Photoshop은 [흐름] 설정을 낮춰서 브러시로 그립니다.

에어브러시 도구로 그린 그러데이션

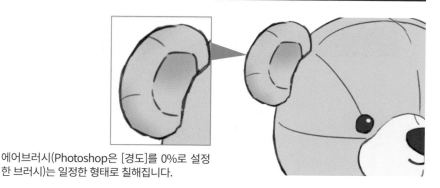

에어브러시(Photoshop은 [경도]를 0%로 설정한 브러시)는 일정한 형태로 칠해집니다.

그러데이션은
큰 에어브러시를 사용한다

[에어브러시] 도구처럼 넓게 퍼지는 브러시는 그러데이션을 만드는 데 편리합니다. 브러시 크기를 과감하게 키우면 그러데이션의 폭이 넓어지고, 자연스러운 색의 변화를 표현할 수 있습니다.

브러시 크기 50px	브러시 크기 300px

그림자에 에어브러시(Photoshop은 [경도]를 0%로 설정한 브러시)로 덧칠해 그러데이션을 만들었습니다. 브러시가 클수록 매끄러운 그러데이션을 만들기 쉽습니다.

memo 위의 예시처럼 에어브러시로 그러데이션을 그릴 때는 펜을 살짝 올려두고 움직이면 좋습니다.

중간색은
색의 경계에서 추출한다

[스포이트] 도구로 색의 경계 부분에서 색을 추출하면 중간색으로 칠할 수 있습니다. 어두운 부분과 밝은 부분의 중간을 칠하거나 밑색과 그림자 색을 다듬을 때 사용합니다.

스포이트로 추출하면서 칠한다

1 그림자를 칠합니다.

2 그림자의 경계 부분에서 [스포이트]로 색을 추출합니다.

3 추출한 색을 중간색으로 칠할 수 있습니다.

4 중간색을 [스포이트]로 추출→채색을 반복해 그러데이션을 표현합니다.

라이팅에 따라
그림의 인상이 바뀐다

그림자의 농도와 형태는 빛의 방향과 강도에 따라서 다양하게 변합니다. 캐릭터의 감정과 분위기에 알맞은 라이팅을 활용하면 드라마틱한 일러스트가 됩니다.

다양한 라이팅

노하우
활용

반측면 위

가장 기본이 되는 빛입니다.

바로 위

눈 주위에 그늘이 져서 어두운 이미지가 됩니다.

물체가 빛을 가로막는다

빛을 막는 물체의 그림자가 드리워지면 불안감을 연출합니다.

역광

뒤에서 강한 빛을 비추면 드라마틱한 분위기가 됩니다.

밑에서 강한 빛

밑에서 비추는 빛은 공포 분위기를 연출합니다.

반측면 위에서 강한 빛

강한 빛을 받아 그림자가 짙어지면 심각한 분위기가 됩니다.

배색으로 시간대를 표현할 수 있다

화면 전체에 오렌지색을 올리면 석양빛이 반사된 것처럼 보입니다. 이런 식으로 배경색을 캐릭터에 반영하면 시간대에 따라 변하는 빛을 표현할 수 있습니다.

배색과 시간대

노하우
활용

한낮

한낮의 태양빛을 받는 캐릭터입니다. 배색은 밝고 무난한 색을 선택합니다.

해 질 무렵

오렌지색이나 노란색을 전체에 섞어서 배색합니다.

밤

전체를 어두운 색감으로 표현합니다. 푸르스름한 색을 선택하면 밤에 어울리는 색감이 됩니다.

매직아워

희미한 빛이 아름다운 일출 직전이나 일몰 직후의 짧은 순간을 매직아워라고 합니다. 이 시간대를 연출할 때는 색감을 어둡게 하면서 자홍색처럼 선명한 색을 사용합니다.

이미지 처리용 레이어로
비파괴 가공을 한다

모든 레이어를 복제하고 결합한 이미지 처리용 레이어로 가공하면 실패해도 얼마든지 다시 시
도할 수 있습니다. 흐리기 등의 필터 효과를 적용할 때도 편리합니다.

결합한 레이어로 가공

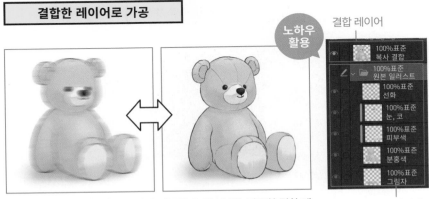

노하우
활용

결합 레이어

100%표준
복사 결합

100%표준
원본 일러스트

100%표준
선화

100%표준
눈, 코

100%표준
피부색

100%표준
분홍색

100%표준
그림자

다른 결합 레이어를 만들면 편하게 가공할 수 있습니다. 가공한 결합 레
이어를 비표시로 전환해도 얼마든지 되돌릴 수 있습니다.

원본 레이어

CLIP STUDIO PAINT
결합 레이어 만드는 법

1 불필요한 레이어는 비표시로 전환
하고, 결합할 레이어만 표시합니다.

2 [레이어] 메뉴→[표시 레이어 복사
본 결합]을 선택하면 표시 레이어를
결합한 레이어가 작성됩니다.

지금 있는 레이어를
남겨둔 상태로
결합 레이어를 만들 수 있어서
편리합니다.

Photoshop
결합 레이어 만드는 법

1 결합하고 싶은 레이어만 표시한 새
레이어를 작성합니다.

2 새 레이어를 선택한 상태로 Ctrl +
Alt + Shift + E 를 누르면 표시 레
이어의 내용이 1에서 추가한 레이
어에 복제됩니다(레이어 스탬프).

세밀한 가공 작업은 레이어의 불투명도로 조절한다

마무리 단계에서 하는 가공은 색감에 약간의 변화를 더하는 세밀한 조절이 대부분입니다. 약간 강하게 가공한 뒤에 레이어의 불투명도로 조절하면 편합니다.

레이어 불투명도로 조절한 예

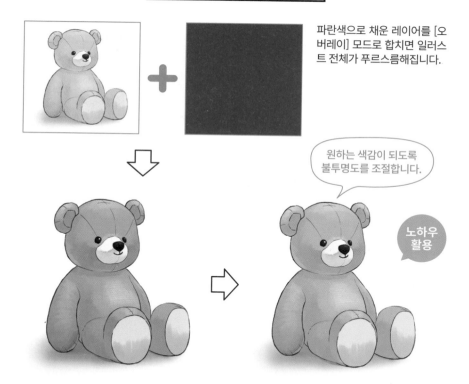

파란색으로 채운 레이어를 [오버레이] 모드로 합치면 일러스트 전체가 푸르스름해집니다.

원하는 색감이 되도록 불투명도를 조절합니다.

노하우 활용

레이어의 불투명도를 활용해 추가한 파란색을 적절히 조절할 수 있습니다.

50%오버레이
밑색 1

100%표준
곰

색조 보정 레이어는
재보정이 가능하다

CLIP STUDIO PAINT와 Photoshop에는 색조 보정 레이어 기능이 있습니다. 이를 통해 얼마
든지 값을 변경할 수 있어 색감 조절에 편리합니다.

색조 보정 레이어를 사용한 예

노하우
활용

예 : 톤 커브

[톤 커브]는 대비와 색의 밝기 등을 조절할
수 있는 색조 보정입니다. 포인트를 추가
해 그래프를 그림처럼 S자에 가깝게 만들
면 대비가 강해집니다.

색조 보정 레이어의 설정은
얼마든지 변경할 수 있습니다.

CLIP STUDIO PAINT

[레이어] 메뉴→[신규 색조
보정 레이어]에서 여러 기능
을 선택합니다.

Photoshop

[레이어] 메뉴→[새 조정 레
이어]에서 여러 기능을 선택
합니다.

색조 보정 레이어 기능을 통
해 여러 레이어를 보정할
수 있습니다.

memo 대비를 높이면 색이 너무 진해지거나 하얗게 변하기도 하니 주의하세요. [톤 커브]에서는 일단 S자
곡선을 매끄럽게 조절하고, 약하게 보정하는 것부터 시작하면 좋습니다.

3D모델로 라이팅을 확인할 수 있다

3D모델은 포즈와 앵글을 확인하는 용도뿐 아니라 그림자의 상태를 확인할 때도 유용합니다. 3D데생 인형은 무료 앱을 통해 시험해 보세요. CLIP STUDIO PAINT에서는 작화 지원 기능의 일환으로 3D모델 소재를 사용할 수 있습니다.

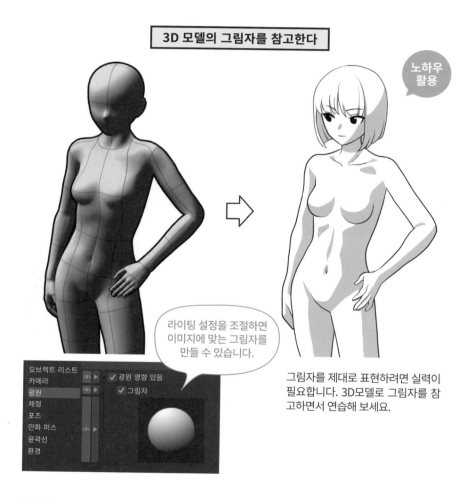

3D 모델의 그림자를 참고한다

노하우 활용

라이팅 설정을 조절하면 이미지에 맞는 그림자를 만들 수 있습니다.

그림자를 제대로 표현하려면 실력이 필요합니다. 3D모델로 그림자를 참고하면서 연습해 보세요.

memo | App Store나 Google Play에 '매직 포저'나 '이지 포저' 등 무료로 쓸 수 있는 데생 인형 앱이 있습니다.

퀵마스크로
선택 범위를 확인할 수 있다

선택 범위 지정에 문제가 생기면 엉뚱한 부분을 칠하거나 덜 칠한 부분이 생깁니다. 특히 넓은 영역을 선택 범위로 설정할 때는 틀리기 쉽습니다. 퀵마스크를 사용하면 선택하지 않은 부분을 찾기 쉽습니다.

선택하지 않은 부분을 찾는다

선택 범위가 복잡하면 어디를 선택했는지 바로 알기 어렵습니다.

[자동 선택] 도구를 사용해 머리카락을 선택했습니다.

노하우 활용

CLIP STUDIO PAINT

[선택 범위] 메뉴→[퀵마스크]로 퀵마스크가 표시된 선택 범위가 빨갛게 표시됩니다.

Photoshop

[선택] 메뉴→[빠른 마스크 모드로 편집]을 선택합니다. Photoshop의 퀵마스크에서는 선택 범위 밖이 빨갛게 표시됩니다.

퀵마스크로 선택 범위를 확인할 수 있습니다. 여기에서는 앞머리의 일부가 선택되지 않았습니다.

memo 퀵마스크의 범위는 브러시로 편집이 가능합니다. 부드러운 브러시를 사용하면 선택 범위의 경계를 흐릿하게 처리할 수 있습니다.

덜 칠한 부분은 밑바탕에
진한 색을 넣어서 찾는다

캐릭터에 덜 칠한 부분이 있으면 나중에 배경을 넣었을 때 배경색이 그대로 드러납니다. 특히 밝은 색은 덜 칠한 부분을 찾기 힘드니 주의하세요. 캐릭터의 밑바탕에 진한 색을 넣으면 덜 칠한 부분을 찾기 쉽습니다.

밑바탕 없음

밝은 색 피부는 덜 칠한 부분이 있어도 찾기 어렵습니다.

밑바탕 있음

밑바탕에 회색을 넣으면 덜 칠한 부분을 찾기 쉽습니다.

노하우
활용

캐릭터의 밑바탕은 배경이 드러나는 것을 막아줍니다.

memo 선과 채색의 경계에도 덜 칠한 부분이 생기기 쉬우니 주의하세요.

화면의 명암은
오버레이로 조절이 가능하다

합성 모드 [오버레이] 레이어는 밝은 색은 더 밝게, 어두운 색은 더 어둡게 합성하는 특성이 있습니다. 따라서 [오버레이]로 색을 올리면 색감을 더해가면서 명암을 조절하기 쉽습니다.

오버레이를 적용한다

노하우
활용

밝은 색을 합성한 부분은 밝아지고, 어두운 색을 합성한 부분은 어두워집니다.

합성 모드를 [오버레이]로 설정한 레이어에 밝은 색과 어두운 색을 칠합니다.

 [소프트 라이트]도 밝은 색은 밝게 어두운 색은 어둡게 합성하는데, [오버레이]보다 대비가 낮아서 색의 변화가 적은 것이 특징입니다.

부드러운 분위기는
스크린으로 연출할 수 있다

합성 모드 [스크린]은 색을 희미하고 밝게 만들어 줍니다. 한낮의 부드러운 태양빛이 쏟아지는 풍경을 표현할 때 쓸 수 있습니다.

스크린을 적용한다

합성 모드를 [스크린]으로 설정한 레이어의 윗부분을 하늘색으로 칠합니다.

위에서 쏟아지는 태양빛이 화면 윗부분을 밝게 만든 것처럼 보입니다.

빛을 더 강조할 때는
더하기를 사용한다

더 밝아지는 합성 모드 중에서 [더하기]를 사용하면 특히 밝아집니다. 명도가 높은 색을 합성하면 하얗게 변할 정도로 너무 밝아집니다. 아주 강한 빛을 표현할 때 사용하면 좋습니다.

합성 모드를 [더하기]로 설정하고 빛 효과를 더하고 싶은 부분에 그립니다.

더하기를 적용한다

노하우
활용

빛의 확산을 표현하는 부분이 더 밝아지고, 반짝이는 것처럼 보입니다.

memo [색상 닷지]로도 비슷한 효과를 줄 수 있습니다.

그림자를 부분적으로 조절하려면
컬러 비교(밝은)을 사용한다

[컬러 비교(밝은)]은 아래 레이어의 색과 비교해 밝은 쪽만 표시하는 특성이 있습니다. 이런 효과를 활용해 어두운 그림자 부분만 색을 바꿀 수 있습니다.

어두운 그림자에만 파란색이 섞인다

1 어두운 파란색을 채운 레이어를 올리고 [컬러 비교(밝은)]으로 설정합니다.

> 20%컬러 비교(밝은)
> 레이어 1
>
> 100%표준
> 캐릭터

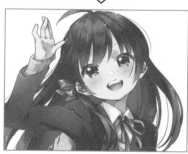

2 그러면 어두운 그림자 부분에만 파란색이 반영됩니다.

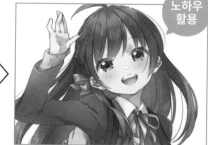

> 노하우
> 활용

3 레이어의 불투명도를 조절해 파란색을 어느 정도로 반영할지 정합니다.

> 사용한 색의 색조는 약간 청록색에 가깝고,
> 명도, 채도는 사각형의 중심에서
> 약간 오른쪽으로 설정했습니다.

부분적인 색조 보정으로
중요한 부분을 강조한다

색조 보정의 범위는 레이어 마스크 기능으로 제한할 수 있습니다. 부분적으로 색조 보정하는
방법을 알아두면 중요한 부분의 대비를 높여 강조할 수 있습니다.

색조 보정 범위를 한정

노하우
활용

브러시로 그린 부분
(아이콘의 하얀 부분)은
마스크 영역이 지워집니다.

마스크 아이콘

마스크 아이콘을 선택하고
마스크의 범위를 브러시나
[지우개]로 편집합니다.

보정 전

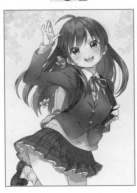

보정 후

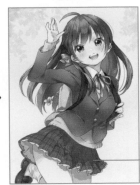

마스크된 부분은 색조 보
정이 반영되지 않습니다.

그러데이션 맵으로
단계별 색을 변경할 수 있다

그러데이션의 색을 설정하는 기능인 그러데이션 맵으로 자연스러운 색 변화를 만들 수 있습니다. 단계마다 색을 설정할 수 있어서 밝은 부분에는 난색을, 어두운 부분에는 한색을 섞는 식으로 사용하는 것도 가능합니다.

색 조절의 예

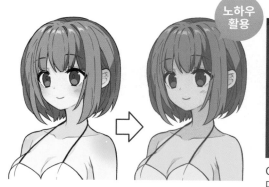

밝은 색은 노란색, 다음 밝은 색은 분홍색, 어두운 색은 파란색으로 설정했습니다.

CLIP STUDIO PAINT에서는 [레이어] 메뉴→[신규 색조 보정 레이어]→[그러데이션 맵]으로 설정합니다.

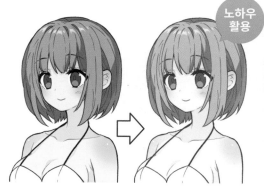

회색 그러데이션을 설정하면 무채색으로 바뀝니다.

Photoshop은 [레이어] 메뉴→[새 조정 레이어]→[그레이디언트 맵]으로 설정합니다.

선의 색을 조절해
부드러운 인상을 연출할 수 있다

피부와 머리카락, 옷 등을 캐릭터의 채색과 잘 어울리게 선화의 색을 바꿔줍니다. 선의 색을 바꿔주면 인상이 부드러워집니다.

선 색을 그대로 한다	선 색을 바꿔준다

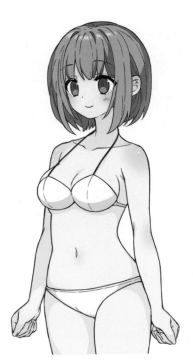

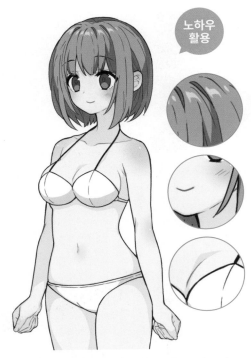

노하우
활용

검은색 선화입니다. 선의 색을 바꿔준 일러스트보다 약간 색이 무거운 느낌입니다.

머리카락과 피부색에 잘 어울리게 부분적으로 선의 색을 바꿨습니다.

100%표준
선 색

100%표준
머리카락

 레이어의 클리핑 기능을 사용하면, 색 변경을 다시 할 수 있습니다.

공기층으로 캐릭터를
강조할 수 있다

캐릭터와 배경 사이의 공기층을 표현하는 채색으로 깊이를 더하면, 캐릭터를 더 강조할 수 있습니다.

공기층을 만들어 캐릭터를 강조한다

노하우
활용

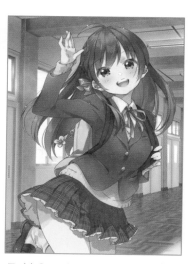

공기층을 그려 넣으면 캐릭터가 돋보입니다.

캐릭터 주위에 후광 효과를 만들 듯이 색을 넣고, 합성 모드를 [스크린]으로 설정하면 약간 밝아집니다.

memo 공기층의 영향을 반영해 멀리 있는 것을 다르게 그려서 원근감을 표현하는 기법을 '공기원근법'이라고 합니다. 위의 예는 캐릭터 주위에만 색을 넣은 것으로 공기원근법과 다르게 캐릭터를 강조하는 방법이라고 할 수 있습니다.

포커스 연출로
얼굴에 초점을 맞춘다

CLIP STUDIO PAINT와 Photoshop에서 제공하는 [흐리기] 필터를 이용하면 카메라 렌즈처럼 초점을 맞춰서 흐림 효과를 만들 수 있습니다.

포커스 연출 순서

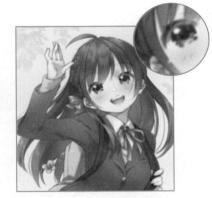

1 포커스 연출을 넣고 싶은 그림의
　레이어를 복제하고 결합합니다.

2 [가우시안 흐리기]를 적용합니다.

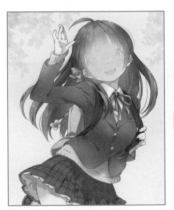

노하우
활용

3 초점을 맞추고 싶은 부분만 지웁
　니다.

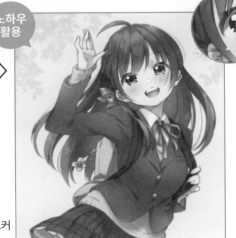

4 얼굴에 초점을 맞춘 듯한 포커
　스 연출이 되었습니다.

 흐림 효과가 강한 레이어는 불투명도로 조절할 수 있습니다.

글로우 효과로
캐릭터에 빛 효과를 더한다

글로우 효과를 더하면 캐릭터의 하이라이트와 밝은 피부 등에 빛을 더할 수 있습니다. 색조 보정의 [레벨 보정], [흐리기] 필터의 [가우시안 흐리기], 합성 모드는 [스크린]을 사용합니다.

글로우 효과 넣는 순서

1 글로우 효과를 넣고 싶은 그림의 레이어를 복제하고 결합합니다.

2 레벨 보정에서 ▲를 오른쪽으로 옮겨서 색감을 진하게 합니다. 레이어 단위로 레벨 보정을 하므로 색조 보정 레이어는 쓰지 않습니다.

3 [가우시안 흐리기]를 적용합니다.

노하우
활용

4 밝은 색이 확산되는 듯한 느낌이 됩니다. 반짝이는 정도는 레이어의 불투명도로 조절합니다.

색수차 효과를
활용한다

색수차는 Red, Green, Blue 선이 겹쳐진 형태로 가공되므로, 색이 어긋난 모습은 빛이 흩어
진 것처럼 보이고 멋진 분위기를 연출합니다.

색수차 적용 순서

1 색수차를 적용할 그
림의 레이어를 복제
하고 결합한 것을 3개
만듭니다.

Red
R=100
G=0
B=0

Green
R=0
G=100
B=0

Blue
R=0
G=0
B=100

2 Red, Green, Blue
레이어를 만들어 각
레이어 위에 하나씩
배치하고, [곱하기]
로 설정합니다.

노하우
활용

3 Red, Green, Blue 레이
어를 각 레이어와 결합
합니다.

4 위쪽 2개의 레이어를 [스크
린]으로 설정합니다. 레이어
마다 몇 픽셀 정도 옮기면 색
의 변화가 느껴집니다.

역광으로
실루엣을 강조할 수 있다

역광은 드라마틱한 분위기를 연출하기 좋아 인기가 많은 방법입니다. 윤곽 부근에 강한 빛을 넣으면 실루엣이 강조되고 캐릭터의 존재감도 강해집니다.

<div align="center">

역광의 예

</div>

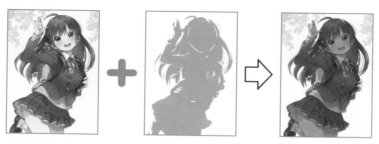

1 [곱하기] 레이어에 그림자를 그립니다. 예시에서는 옅은 보라색을 사용했습니다.

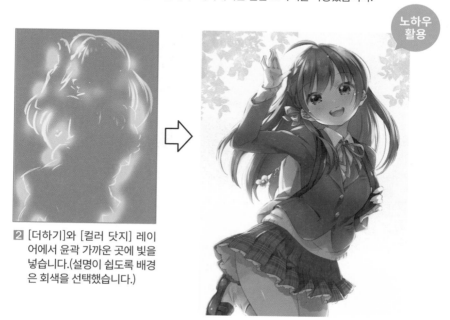

노하우
활용

2 [더하기]와 [컬러 닷지] 레이어에서 윤곽 가까운 곳에 빛을 넣습니다.(설명이 쉽도록 배경은 회색을 선택했습니다.)

아날로그 느낌은
종이 텍스처로 표현할 수 있다

종이 텍스처를 사용하면 간단하게 아날로그 느낌을 표현할 수 있습니다. 도화지 같은 질감의
텍스처를 옅은 색으로 배색된 일러스트에 겹쳐 놓으면, 수채화 느낌의 채색이 됩니다.

텍스처 없음	텍스처 있음

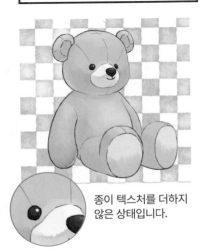

종이 텍스처를 더하지
않은 상태입니다.

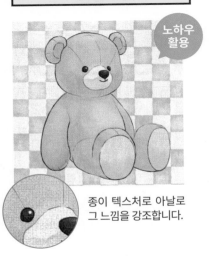

노하우
활용

종이 텍스처로 아날로
그 느낌을 강조합니다.

CLIP STUDIO PAINT

[소재] 창→[Monochromatic pattern]→[Texture]에 종
이 질감 텍스처가 있습니다. [레이어 속성]의 [효과]에서
[질감 합성]을 ON으로 설정하면 텍스처를 자연스럽게 합
성할 수 있습니다.

Photoshop

[레이어] 메뉴→[새 칠 레이어]→[패턴]에서 종이 텍스처
를 선택합니다. 합성 모드를 [오버레이]나 [소프트 라이트]
로 설정합니다.

반사의 대비로
단단함을 표현할 수 있다

반사의 강도, 그림자의 대비 차이로 질감을 표현할 수 있습니다. 단단한 것은 반사를 뚜렷하게 표현하고, 부드러운 것은 흐릿한 그러데이션으로 표현하는 것이 기본입니다.

반사의 묘사 구분

노하우 활용

빛이 반사되기 쉬운 것은 선명한 브러시로 표현합니다.

단단하다

금속이나 보석처럼 표면이 매끄럽고 단단한 재질은 빛을 강하게 반사하므로, 반사의 대비를 높여서 질감을 표현합니다.

노하우 활용

부드러운 빛은 주위의 색을 섞어서 자연스럽게 그립니다.

부드럽다

베개처럼 표면이 푹신하고 부드러운 재질은 빛을 강하게 반사하지 않으므로 대비를 약하게 그립니다.

Chapter **4**

포즈와 구도

포즈를 만드는 요령과 보기 좋은 구도
잡는 법, 구도의 다양한 효과를 활용
하는 노하우 등을 소개합니다.

콘트라포스토로
포즈의 아름다움을 강조한다

한쪽 다리로 중심을 잡고 어깨와 허리 라인이 서로 다른 방향으로 기울어진 포즈를 콘트라포
스토라고 합니다. 이처럼 서 있는 포즈에 움직임을 더해 신체의 아름다움을 표현할 수 있습니다.

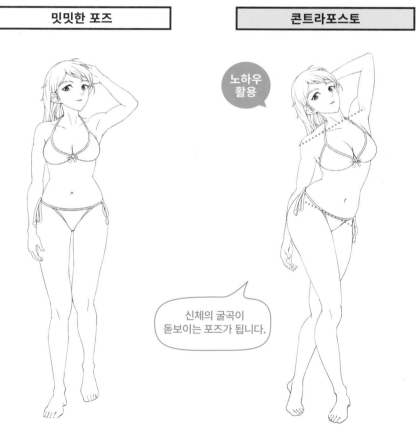

밋밋한 포즈	콘트라포스토

노하우
활용

신체의 굴곡이
돋보이는 포즈가 됩니다.

차분한 인상을 연출하고 싶을 때는
콘트라포스토를 의식하지 않아도 됩
니다.

콘트라포스토를 의식한 포즈. 허리
에서부터 몸을 한쪽으로 꺾은 듯한
자세가 기본입니다.

몸의 비틀림으로
약동감을 더한다

몸을 비튼 포즈는 생동감 있는 움직임을 표현할 수 있습니다. 비틀지 않은 자세보다 그리기 어렵지만, 그만큼 입체감과 약동감이 있는 일러스트를 완성할 수 있습니다.

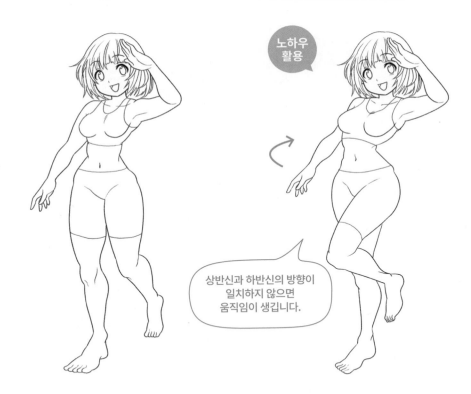

곧게 뻗은 몸	비튼 몸

노하우
활용

상반신과 하반신의 방향이
일치하지 않으면
움직임이 생깁니다.

움직임이 있는 포즈이지만, 몸을 비틀지 않아서 오른쪽 그림에 비해 차분한 느낌입니다.

왼쪽 그림과 비슷한 포즈이지만, 몸을 비틀어 약동감이 더 강하게 느껴집니다.

호쾌함은 밖으로 크게 뻗은 포즈로
표현할 수 있다

가슴을 활짝 펼친 자세는 당당한 인상이 됩니다. 가슴뿐 아니라 몸의 여러 부위를 바깥쪽으로 뻗은 듯한 포즈로 호쾌함을 표현할 수 있습니다.

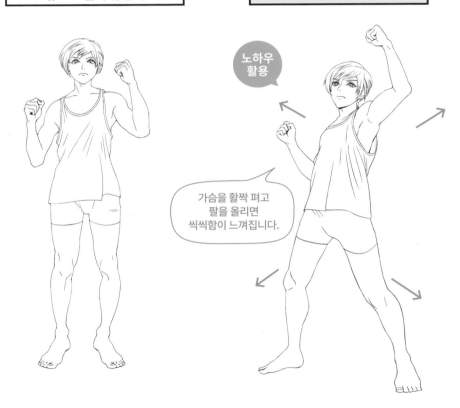

밖으로 뻗지 않는다

밖으로 뻗는다

노하우 활용

가슴을 활짝 펴고 팔을 올리면 씩씩함이 느껴집니다.

바깥쪽으로 뻗지 않은 포즈는 얌전한 분위기와 귀여움이 느껴집니다.

힘을 발산하듯이 바깥쪽으로 뻗은 포즈는 몸집을 커보이게 하는 효과가 있습니다.

얌전함은 움츠린 포즈로
표현할 수 있다

어깨를 좁혀서 몸을 움츠리거나 무릎을 붙인 포즈는 얌전한 느낌을 줍니다. 차분하고 온화한 성격의 캐릭터는 몸을 움츠린듯한 포즈가 어울립니다.

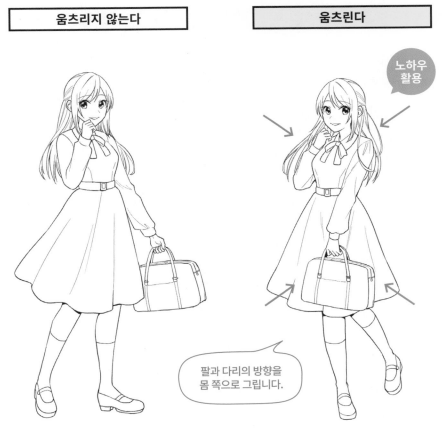

움츠리지 않는다

움츠린다

노하우 활용

팔과 다리의 방향을 몸 쪽으로 그립니다.

움츠리지 않은 자연스러운 포즈. 성격이 밝은 캐릭터라면 이쪽이 적합합니다.

겨드랑이를 몸에 붙이고 무릎을 맞댄 차분한 포즈. 얌전하고 온화한 느낌의 캐릭터에 활용합니다.

척추의 S자를 의식하면
자연스러운 자세가 된다

'허리를 곧추세운 포즈'에서 척추는 자연스럽게 S자를 그립니다. 척추의 곡선을 잘 살리면 자연스러운 포즈와 아름다운 신체 라인을 그릴 수 있습니다.

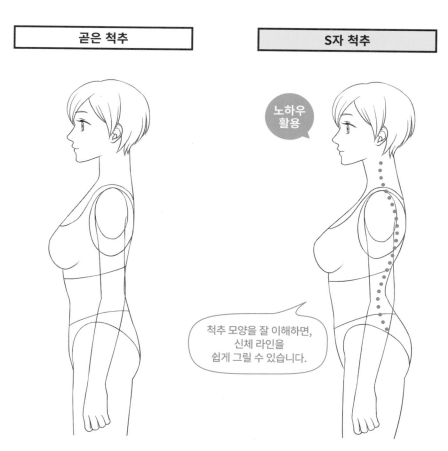

곧은 척추	S자 척추

노하우
활용

척추 모양을 잘 이해하면,
신체 라인을
쉽게 그릴 수 있습니다.

척추를 곧게 직선적으로 그리면 뻣뻣한 느낌이 듭니다.

척추는 직선이 아닙니다. 목의 각도와 허리의 굴곡에 주의하세요.

가동 범위에 알맞은 포즈로
자연스러운 움직임을 그린다

포즈를 만들 때 가동 범위를 벗어나면 어색한 자세가 됩니다. 예를 들어 겨드랑이를 붙인 채로 어깨를 돌릴 수는 없습니다. 몸의 가동 범위를 확인할 때는 거울 앞에서 실제로 포즈를 잡아보면 좋습니다.

불가능한 가동 범위	자연스러운 가동 범위

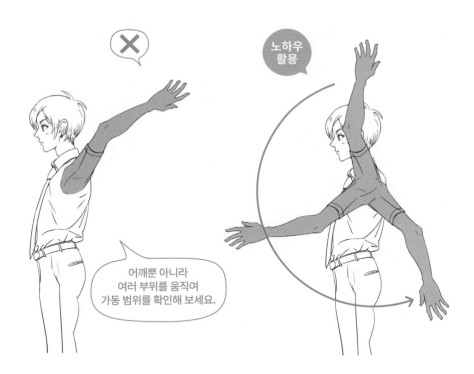

노하우
활용

어깨뿐 아니라
여러 부위를 움직여
가동 범위를 확인해 보세요.

어깨를 돌릴 때 그림의 각도만큼 움직여지지 않습니다.

실제로 움직여 보면 어깨의 가동 범위는 그렇게 넓지 않다는 것을 알 수 있습니다.

옆을 보는 포즈는
어깨도 움직인다

옆을 보는 포즈를 그릴 때 목만 움직이면 어색합니다. 보는 방향으로 어깨와 허리를 조금이라
도 움직여야 어색하지 않은 포즈가 됩니다.

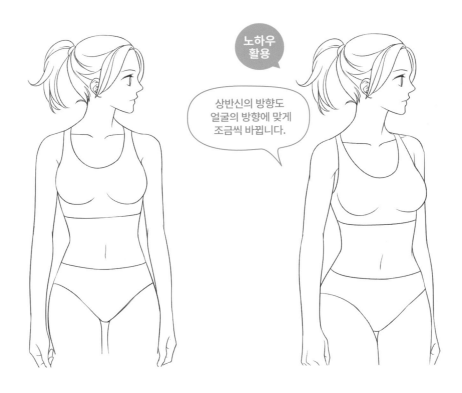

| 어깨를 움직이지 않는다 | 어깨를 움직인다 |

노하우 활용

상반신의 방향도
얼굴의 방향에 맞게
조금씩 바뀝니다.

목만 움직이는 동작은 어색한 느낌
이 듭니다.

어깨를 움직이면 얼굴과 함께 몸을
움직인 것처럼 보여서 리얼한 포즈
가 됩니다.

돌아보는 포즈는 눈, 목, 어깨가 모두 움직인다

돌아보는 동작은 등진 상태에서 허리를 비틀어 눈, 목, 어깨가 함께 움직입니다. 돌아보는 동작이 클수록 어깨의 움직임도 커집니다.

얼굴만 돌아본다	자연스러운 동작

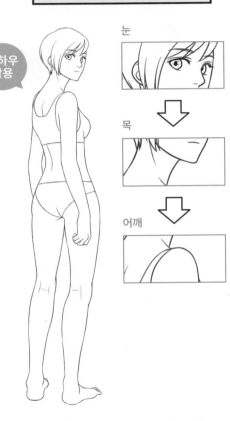

노하우 활용

눈

목

어깨

얼굴만 뒤로 돌아보는 자세는 어색합니다.

돌아보는 캐릭터의 아름다움을 표현할 수 있는 포즈입니다. 자연스러운자세가 중요합니다.

위로 올려다보는 포즈에서는
상체도 젖혀진다

위로 올려다보는 포즈를 그릴 때, 초보자가 흔히 하는 실수는 얼굴만 위로 향하는 어색한 자세를 그리는 것입니다. 가슴이 위를 향하도록 상체도 젖혀야 자연스러운 포즈를 그릴 수 있습니다.

목만 움직인다	상체를 젖힌다

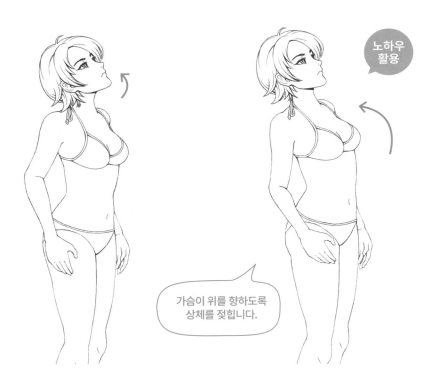

노하우
활용

가슴이 위를 향하도록
상체를 젖힙니다.

위로 올려다볼 때 얼굴만 들면 어색
한 자세가 됩니다.

올려다보는 포즈는 상체를 젖히면
자연스러운 자세가 됩니다.

팔과 등을 젖히면
더 활발한 인상이 된다

활발한 캐릭터는 힘을 발산하듯이 팔다리를 크게 움직이는 포즈를 잡으면 좋습니다. 상체나 팔을 젖히는 동작으로 활기찬 느낌을 표현할 수 있습니다.

팔과 상체를 젖히지 않는다

팔과 상체를 젖힌다

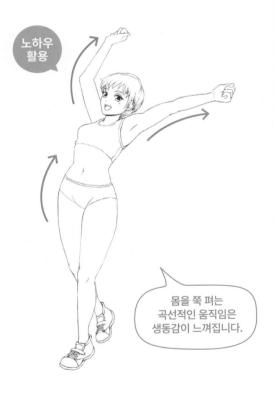

노하우
활용

몸을 쭉 펴는
곡선적인 움직임은
생동감이 느껴집니다.

오른쪽과 달리 팔과 허리를 젖히지 않은 포즈는 비교적 얌전한 인상이 됩니다.

팔과 상체를 젖혀 가슴을 넓게 펴면, 활기찬 약동감이 있는 포즈가 됩니다.

실루엣으로 구분이 가능한 포즈는 전달력이 좋다

캐릭터의 행동을 명확하게 표현하고 싶을 때는 실루엣으로도 어떤 포즈인지 알 수 있게 그리는 것이 좋습니다.

실루엣으로 포즈를 알 수 없다

실루엣으로 보았을 때 알기 힘든 포즈는 디테일을 확실하게 묘사하지 않으면 동작을 이해하는 데 시간이 걸립니다.

실루엣으로 포즈를 알 수 있다

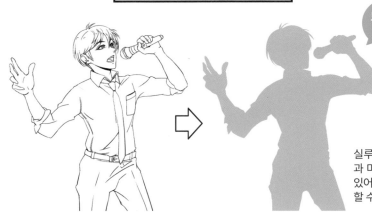

노하우 활용

실루엣으로도 벌린 팔과 마이크를 확인할 수 있어 동작을 쉽게 이해할 수 있습니다.

상체를 숙일수록
빠르게 달릴 수 있다

전속력으로 달리는 인물을 그릴 때는 상체를 앞으로 숙이고 시선은 전방을 바라보는 자세가
적합합니다. 상체를 숙일수록 빠르게 달린다는 인상을 받게 됩니다.

상체를 세운다	상체를 숙인다

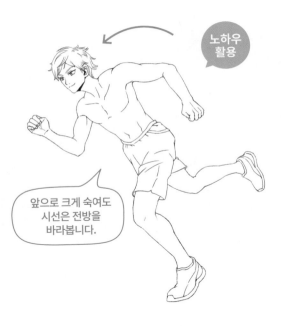

노하우
활용

앞으로 크게 숙여도
시선은 전방을
바라봅니다.

상체를 세운 채로 달리는 포즈는 가
벼운 조깅처럼 보입니다.

상체를 숙일수록 맹렬한 속도로 달
리는 자세가 됩니다. 팔을 크게 흔들
어도 좋습니다.

memo 커브를 달리는 자세는 코스 안쪽으로 몸을 기울이면 리얼리티가 생깁니다.

동작 직전 혹은 직후를 그리면 약동감이 생긴다

움직임이 느껴지는 동작을 표현할 때는 동작의 직전 혹은 직후의 순간을 그립니다. 이를 통해 보는 사람이 자연스럽게 전후의 동작을 떠올리게 되고, 현장감을 느낄 수 있습니다.

맞는 순간	맞기 직전

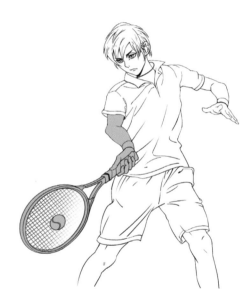

노하우 활용

라켓으로 공을 때리는 순간은 임팩트 있는 일러스트가 되지만, 약동감은 오른쪽 그림보다 약합니다.

공을 때리기 직전의 순간입니다. 결정적인 순간이 일어나기 전을 그리면 움직임을 떠올리게 되고, 약동감 있는 일러스트가 됩니다.

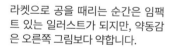

움직임의 과정을 그려서 결과를 상상하게 하는 것이 포인트입니다.

손을 머리 뒤로 넘기면
섹시한 포즈가 된다

보통 얼굴 다음으로 시선이 집중되는 부위가 손입니다. 머리 뒤로 손을 올리면 손이 가려지고 겨드랑이가 드러나므로, 신체 라인이 강조됩니다. 이는 섹시함을 어필하는 동작에 적합합니다.

손을 내린다	손을 머리 뒤로 올린다

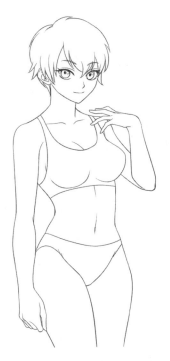

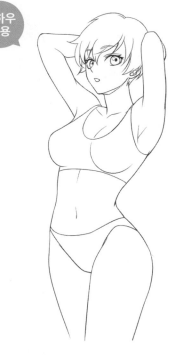

노하우
활용

손을 내린 포즈는 가슴과 엉덩이의 라인이 잘 드러나지 않아 섹시한 느낌이 들지 않습니다.

두 손을 머리 뒤로 올리면 가슴과 허리, 엉덩이 라인이 잘 드러나고 섹시함을 어필할 수 있습니다.

손을 얼굴 가까이 두면
시선이 집중된다

손은 얼굴 다음으로 시선이 집중되는 부위입니다. 손을 얼굴 가까이에 두면 시선이 집중되고 캐릭터의 매력을 강조할 수 있습니다.

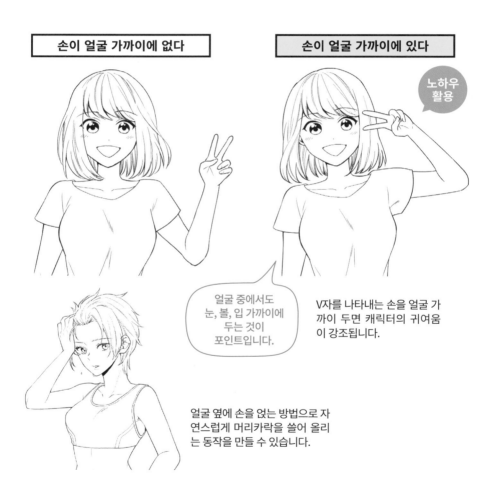

| 손이 얼굴 가까이에 없다 | 손이 얼굴 가까이에 있다 |

얼굴 중에서도 눈, 볼, 입 가까이에 두는 것이 포인트입니다.

V자를 나타내는 손을 얼굴 가까이 두면 캐릭터의 귀여움이 강조됩니다.

얼굴 옆에 손을 얹는 방법으로 자연스럽게 머리카락을 쓸어 올리는 동작을 만들 수 있습니다.

memo 머리카락을 쓸어 올리는 동작 외에도 음식을 먹는 장면, 안경을 고쳐쓰는 동작 등 얼굴 가까이에 손을 두는 방법은 다양합니다.

메인이 아닌 손으로
상황을 전달한다

한쪽 손을 힘차게 들어 올리거나 V자를 만드는 동작을 할 때, 반대쪽 손은 어떻게 해야 할지 고민이 되는 경우가 있습니다. 그럴 때는 허리에 손을 얹거나 주머니에 넣는 등 몇 가지 패턴을 통해 다양하게 표현이 가능합니다.

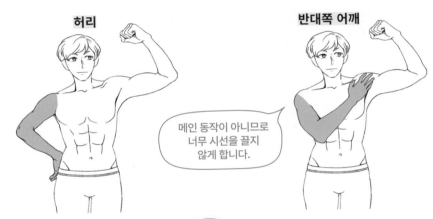

허리

반대쪽 어깨

> 메인 동작이 아니므로
> 너무 시선을 끌지
> 않게 합니다.

팔을 구부려서 허리에 올리면 몸이 더 크게 보이므로 당당한 느낌이 됩니다.

반대쪽 팔을 강조할 수 있습니다.

노하우 응용

물건을 든다

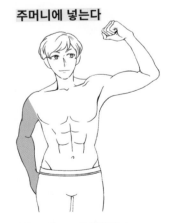

주머니에 넣는다

물건을 들어 상황을 연출하는 것도 좋은 방법입니다.

약간 멋을 부린 포즈로 활용할 수 있습니다.

손가락 관절을 약간 구부리면 힘을 뺀 손이 된다

힘을 뺀 포즈에서 손가락을 곧게 펴고 있으면 로봇처럼 느껴집니다. 편한 자세로 자신의 손을 관찰해 보면, 자연스러운 손의 형태를 이해할 수 있습니다.

손가락을 곧게 뻗는다

손가락을 구부리지 않으면 힘을 준 인상이 됩니다.

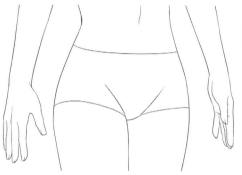

손가락을 살짝 구부린다

노하우 활용

편안한 자세일 때의 손은 손가락을 약간 구부린 상태가 됩니다.

검지는 살짝 세우는 식으로 손가락마다 각도를 조절해서 그립니다.

엄지를 구부리지 않고
주먹을 살짝 쥐면 귀엽다

주먹은 호쾌한 인상을 주므로 가련한 이미지의 소녀 캐릭터에는 어울리지 않습니다. 그러나 가볍게 쥔 상태라면 귀여운 포즈가 됩니다.

강하게 쥔다	가볍게 쥔다

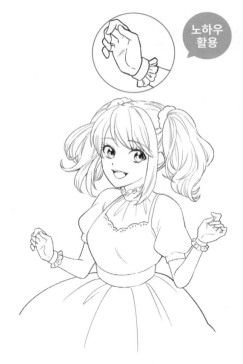

노하우 활용

주먹을 강하게 쥐면 힘을 준 것처럼 보여서 가볍게 느껴지지 않습니다.

엄지를 구부리지 않고 살짝 쥔 손은 귀여운 느낌이 됩니다.

검지로 다양한 포즈를
만들 수 있다

검지를 세운 포즈는 다양하게 응용할 수 있습니다. 검지의 위치에 따라서 인상이 크게 달라지
므로, 캐릭터의 성격에 알맞은 활용이 중요합니다.

볼을 긁는다

이마를 짚는다

검지를
캐릭터의 특징에 맞게
활용합니다.

볼이나 귀 뒤쪽을 긁는 모습은 수줍
어하거나 곤란하다는 느낌의 포즈가
됩니다.

이마를 짚은 모습은 지적인 분위기
를 연출할 수 있습니다.

**노하우
응용**

입에 붙인다

볼을 가리킨다

입에 손가락을 붙이면 애교스러운
포즈가 됩니다.

볼을 가리키는 모습은 전형적인 귀
여운 동작입니다.

memo 입에 무언가를 가져가거나 물고 있는 포즈는 순수하고 귀여운 인상을 줍니다. 자연스럽게 가슴이
나 젖꼭지를 물고 있는 아기를 떠올리게 됩니다.

발끝을 세워서
공중에 뜬 느낌을 표현한다

공중에 뜨거나 뛰어오르는 동작은 발끝을 세워 지면에서 발이 완전히 떨어진 모습으로 표현합니다. 이때 발끝을 구부리면 지면에 붙어 있는 느낌이 됩니다.

발끝을 구부린다	발끝을 세운다

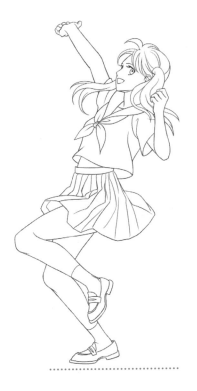

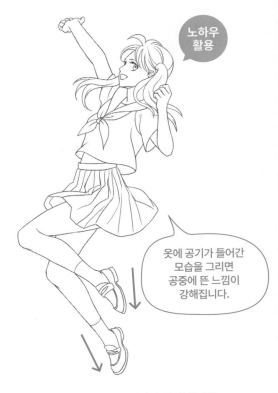

노하우
활용

옷에 공기가 들어간
모습을 그리면
공중에 뜬 느낌이
강해집니다.

발끝을 세우지 않으면 지면에 서 있는 느낌이 됩니다.

발끝을 세워 지면에서 발이 완전히 떨어진 상태를 그리면 공중에 뜬 느낌이 됩니다.

한쪽 다리로 선 포즈는
역삼각형을 떠올리면 그리기 쉽다

사람은 자세가 불안정하면 두 팔을 움직여 균형을 잡으려고 합니다. 그런 포즈를 그릴 때 역삼각형을 활용하면 쉽게 그릴 수 있습니다.

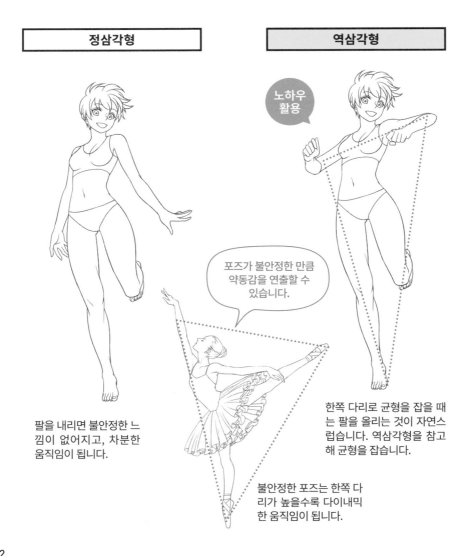

정삼각형

역삼각형

노하우 활용

포즈가 불안정한 만큼 약동감을 연출할 수 있습니다.

팔을 내리면 불안정한 느낌이 없어지고, 차분한 움직임이 됩니다.

한쪽 다리로 균형을 잡을 때는 팔을 올리는 것이 자연스럽습니다. 역삼각형을 참고해 균형을 잡습니다.

불안정한 포즈는 한쪽 다리가 높을수록 다이내믹한 움직임이 됩니다.

캐릭터와 장면을 정하면
포즈가 잡힌다

캐릭터의 성격이나 상황 등을 설정하면 자연히 포즈와 표정이 정해지고, 감정이 담긴 설득력 있는 일러스트가 됩니다. 포즈를 정하지 못했을 때는 일러스트 설정부터 다시 살펴보면 좋습니다.

설정이 없다	설정이 있다

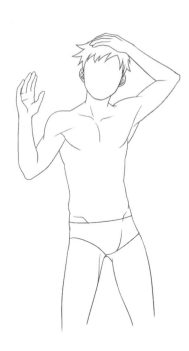

노하우 활용

의상, 표정, 포즈로 스토리를 표현합니다.

캐릭터와 장면의 이미지가 없으면 표정, 포즈, 의상을 정하기 어렵습니다.

방과 후 귀갓길에 함께하게 된 소녀가 돌아보며 '내일 봐'라고 말하는 듯한 장면입니다.

얼굴 방향으로
감정을 표현할 수 있다

얼굴 방향에 따라 캐릭터의 성격이나 기분을 더 세밀하게 표현할 수 있습니다. 방향이 잘못되면 캐릭터의 감정을 바르게 전달하기가 어렵습니다.

옆을 바라본다

생각에 잠긴 듯한 옆얼굴은 애수가
느껴집니다.

**노하우
응용**

위에서 내려다본다

깔보듯이 턱을 들면 캐릭터의 오만
함이 느껴집니다.

밑에서 올려다본다

고개를 숙이고 날카로운 눈빛으로
노려보는 표정. 차분하게 강한 의지
를 나타냅니다.

하늘을 올려다본다

먼 곳을 올려다보면 밝고 긍정적인
분위기가 됩니다.

지평선을 기준으로 같은 지면에 있는 느낌을 표현할 수 있다

같은 체형, 포즈라면 어떤 위치에 있든 지평선(눈높이)과 겹치는 부분이 같습니다. 지평선과 겹치는 부분을 기준으로 잡으면, 멀리 떨어진 장소에 있는 캐릭터도 같은 지면에 서 있는 것처럼 표현할 수 있습니다.

동일한 부위가 지평선과 겹치게 배치한다

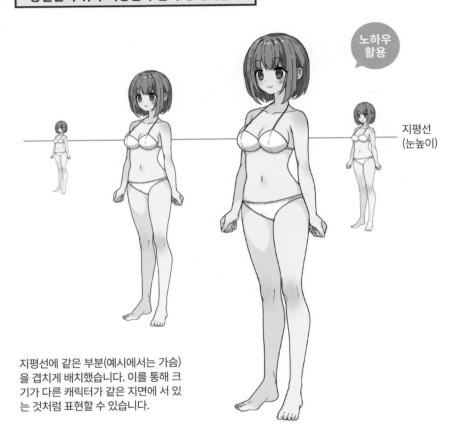

노하우 활용

지평선 (눈높이)

지평선에 같은 부분(예시에서는 가슴)을 겹치게 배치했습니다. 이를 통해 크기가 다른 캐릭터가 같은 지면에 서 있는 것처럼 표현할 수 있습니다.

얼굴은 중앙보다 위에 두면 구도가 안정적이다

화면에서 가장 시선이 집중되기 쉬운 곳은 중앙보다 약간 위쪽입니다. 이곳에 캐릭터의 얼굴과 같이 강조하고 싶은 부분을 배치하는 것이 원칙입니다.

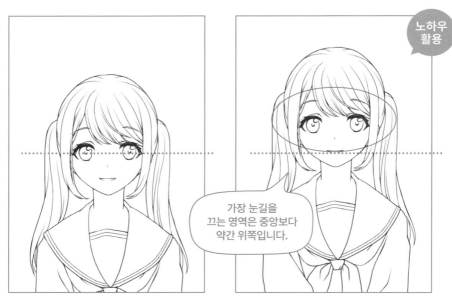

중앙에 배치한다

중앙보다 위에 배치한다

노하우 활용

가장 눈길을 끄는 영역은 중앙보다 약간 위쪽입니다.

얼굴, 특히 눈은 시선이 집중되기 쉬운 포인트지만, 화면 정중앙에 눈이 위치하면 생각보다 아래에 있는 것처럼 느껴집니다.

정중앙보다 약간 위에 얼굴을 배치하면 구도가 안정적입니다.

memo 　가로로 긴 화면에서도 정중앙보다 약간 위에 얼굴을 배치하면 구도가 안정적입니다.

얼굴을 확대하면
어깨까지 넣는 편이 보기 좋다

얼굴 확대는 어디를 잘라내느냐가 포인트입니다. 목을 자르면 불길한 느낌이 들게 되므로 최대한 피하고, 가능하면 가슴 위쪽까지 화면에 넣습니다. 머리 윗부분은 잘라도 크게 어색하지 않습니다.

목을 자른다	어깨까지 넣는다

노하우
활용

목을 자르는 것은 '불길한 느낌을 연출한다'는 명확한 의도가 없다면 피하는 것이 좋습니다.

어깨를 약간 넣는 정도로 표현하는 것이 좋습니다.

머리 윗부분은 잘라도
어색하지 않습니다.

memo 카메라를 얼굴에 완전히 밀착시킨 클로즈업도 있습니다. 이마와 턱 등의 윤곽이 대부분 잘리지만, 목을 자른 듯한 불길함은 없습니다.

얼굴 주위의 배경을 비워
캐릭터가 잘 보이게 한다

얼굴 주위에 눈길을 끄는 것을 배치하면 보는 사람의 시선이 분산됩니다. 따라서 배경에 들어
가는 사물은 배치에 주의가 필요합니다. 특히 긴 막대 모양을 얼굴 뒤에 배치하면 머리를 관통
한 것처럼 보이니 주의하세요.

얼굴 주위가 복잡	얼굴 주위가 깔끔

노하우
활용

전봇대처럼 막대 모양의 사물이 머리 뒤에 있
으면, 머리를 관통한 것처럼 보여 피하는 것
이 좋습니다.

배경이 세밀하다면 얼굴 주위를 정리한 구도
로 잡는 것이 좋습니다.

배경에 전봇대나
나무, 탑 등이 있을 때
주의하세요.

원형 구도는
캐릭터의 존재감을 강조한다

모티프를 중심에 배치한 구도를 원형 구도라고 합니다. 응용 범위가 좁아 보이지만, 표현하고
싶은 것을 있는 그대로 보여주는 것이 가능해서, 캐릭터의 존재감을 강하게 어필할 수 있습니다.

원형 구도를 피한다	원형 구도를 활용한다

얼굴을 가장자리에 배치한 구도입니다. 배경
과 몸의 라인을 보여줄 수 있어서 그렇게 나쁜
예는 아닙니다.

얼굴을 화면 중심에 배치한 원형 구도입니다.
캐릭터의 존재감을 강조하는 효과가 있습니다.

memo 심플한 원형 구도는 평범한 화면이 되기 쉬워서 다루기가 어렵습니다. 원형 구도는 어디까지나 캐
릭터를 잘 표현할 수 있는 선택지 중에 하나입니다.

화면을 분할하는 선으로
배치의 밸런스를 잡는다

가로/세로로 3등분하는 선을 그으면 구도의 밸런스를 잡기 쉽습니다. 수평선을 기준으로 잡거나 교차점에 사물을 배치하면 안정적인 구도를 만들 수 있습니다.

구도 밸런스를 잡기 위한 안내선

노하우
활용

3분할 구도

가로/세로로 3등분하는 선의 교차점에 포인트가 되는 얼굴과 아이템을 배치해 밸런스를 잡았습니다.

3분할 구도와 함께
레일맨 구도도 알아두면
편리합니다.

레일맨 구도

4분할한 세로선과 대각선의 교차점에 포인트를 배치하는 구도입니다. 3분할 구도보다 포인트가 바깥쪽에 있는 것이 특징입니다.

지평선을 기울이면
액션의 느낌이 강해진다

보통 지평선은 수평이지만, 비스듬히 기울이면 카메라가 흔들리는 듯한 효과가 생겨서 불안정한 인상이 됩니다. 액션 장면이나 불길한 느낌을 연출하고 싶을 때 쓸 수 있는 테크닉입니다.

수평 구도	지평선을 기울인 구도

특별한 의도가 없다면 수평 구도로 그리는 것이 일반적입니다.

노하우
활용

반측면 구도는 세상이 흔들리는 듯한 연출이 되므로, 현장감이 있는 강렬한 분위기가 됩니다.

각도가 너무 크면
어색한 그림이 되니
주의하세요.

삼각형은 구도를 만드는 힌트가 된다

사물을 배치할 때 삼각형을 기준으로 잡으면 구도를 정하기 쉽습니다. 밑변이 넓은 삼각형 구도는 안정감이 있습니다. 인물의 포즈를 잡을 때도 삼각형은 좋은 안내선이 됩니다.

삼각형 구도

노하우 활용

삼각형의 선은 수평, 수직이 아닐 때 자연스럽습니다.

포인트를 잇는 선이 삼각형

포인트를 잇는 선이 삼각형이 되면 균형이 잡힙니다. 시선이 집중되는 얼굴, 눈, 눈길을 끄는 아이템 등이 포인트입니다.

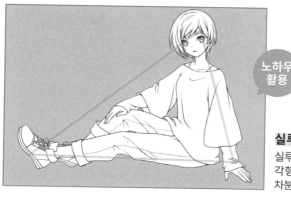

노하우 활용

실루엣이 삼각형

실루엣이 삼각형인 구도입니다. 삼각형의 밑변이 넓어 안정감 있고 차분한 분위기가 됩니다.

지그재그 구도로
리듬을 만들 수 있다

요소가 많을 때 무작정 나열하면 산만한 인상을 주게 됩니다. 지그재그 구도는 요소를 정리하기 쉽습니다. 또한 규칙성을 더하면 화면에 리듬이 생깁니다.

지그재그 구도

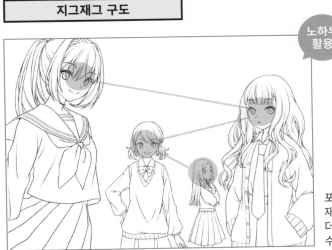

노하우
활용

포인트를 잇는 선을 지그
재그로 만들어 규칙성을
더해주면 밸런스를 잡을
수 있습니다.

규칙성이 없는 구도

규칙성이 없는 배치는 시선
이 분산되고 산만한 인상이
됩니다.

캐릭터의 앞쪽에 공간을 만들면 화면에 안정감이 생긴다

보통 옆얼굴을 그릴 때는 얼굴이 향하는 방향에 공간을 만듭니다. 후두부 쪽에 공간을 만들면 뒤에서 뭔가가 다가오는 느낌이 듭니다. 의도적으로 불길한 분위기를 더하지 않는 한 앞쪽을 비우는 것이 좋습니다.

앞쪽을 비운다

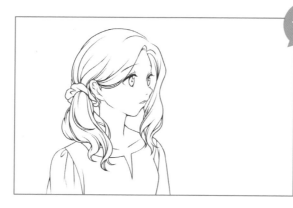

노하우
활용

캐릭터의 시선이 향하는 방향을 비우면 자연스러운 구도가 됩니다.

뒤쪽을 비운다

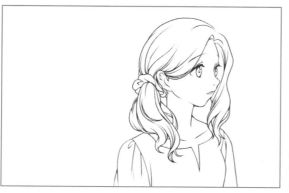

불안을 연출하는 구도는 호러나 서스펜스 등에서 쓰입니다.

뒤쪽이 빈 구도는 시야 바깥쪽에 무언가가 있는 듯한 불안한 느낌이 됩니다.

대각선으로 자연스러운 시선 유도가 가능하다

대상을 화면에 비스듬히 배치한 대각선 구도는 화면에 움직임과 박력을 더하기 쉬운 것이 특징입니다. 보여주고 싶은 곳으로 시선을 유도하기 쉽고 일정한 흐름대로 일러스트를 보여줄 수 있습니다.

대각선 구도

노하우 활용

몸을 비스듬히 배치한다

누워 있는 인물을 비스듬히 배치하면 대각선 구도를 만들기 쉽습니다.

화면에 꽉 차게 인물을 배치할 수 있습니다.

아이템을 비스듬히 배치한다

검이나 봉으로 대각선에 가까운 흐름을 만들 수 있습니다.

비교 대상을 넣으면
크기를 표현할 수 있다

거대한 크리처나 로봇을 그릴 때 크기를 비교할 수 있는 대상을 함께 넣으면 크기를 강조할 수 있고, 보는 사람도 자연스럽게 거대한 모습을 상상하게 됩니다.

비교 대상이 없다	비교 대상이 있다

드래곤 하나만 그리면 어느 정도 크기인지 알 수 없습니다.

비교 대상인 어린아이를 함께 그리면 드래곤의 거대함을 쉽게 표현할 수 있습니다.

 거대한 사물의 비교 대상으로는 주로 사람을 활용하지만, 작은 사물의 비교 대상에는 페트병과 같은 주위의 흔한 것을 사용하는 것이 좋습니다.

작은 크기의 러프는 구도를 검토하기 쉽다

섬네일처럼 작게 그린 러프를 활용하면, 빠르게 여러 개의 구도를 검토할 수 있습니다. 작게 그리면 구도 전체의 인상도 쉽게 파악할 수 있습니다.

작은 러프로 구도를 검토

노하우
활용

작은 러프
간단한 그림을 작게
그려서 구도를 검토
합니다.

러프 **선화** **채색 / 마무리**

작은 러프로 대강의 구도를 정한 뒤에 상세한 러프를
그리고 선화, 채색, 마무리 순으로 작업을 진행합니다.

| memo | 작은 러프는 간단히 그릴 수 있어 언제든 구도가 떠오를 때 수첩에 작게 그려둘 수 있습니다. |

로우 앵글은 존재감을 강조할 수 있다

로우 앵글은 대상을 크게 보여줄 수 있는 특성이 있어 캐릭터에 강한 인상을 더할 수 있습니다. 위대한 느낌을 연출하기 좋은 구도이므로 잘난체하는 캐릭터나 높은 신분을 표현하고 싶을 때 사용합니다.

기본 구도	로우 앵글

노하우 활용

카메라가 수평에 가까운 기본 구도입니다. 카메라의 높이(눈높이)를 얼굴 가까이 설정하고 그립니다.

로우 앵글은 박력이 있어 위압감을 표현하고 싶을 때 적합합니다.

낮은 위치에 있는 카메라를 위쪽으로 기울인 느낌입니다.

하이 앵글은
전신을 화면에 담기 쉽다

하이 앵글로 서 있는 포즈를 그리면 전신을 화면에 담기 쉽습니다. 얼굴을 크게 그릴 수 있어 표정을 강조할 때 사용합니다.

기본 구도	하이 앵글

노하우 활용

기본 수평 구도입니다. 몸의 라인을 보여주고 싶을 때는 이쪽이 적합합니다.

전신을 담고 싶을 때 좋은 하이 앵글 구도는 원근의 영향으로 얼굴을 발보다 크게 그립니다.

높은 위치에 있는 카메라를 아래로 기울인 느낌입니다.

memo 하이 앵글은 사물의 모습이나 위치를 쉽게 표현할 수 있어 장면의 상황을 표현하고 싶을 때 활용합니다.

원근감을 강조하면
박력이 생긴다

극단적인 원근법을 적용하면 박력 있는 구도를 만들 수 있습니다. 자주 사용하는 방법은 내지른 주먹을 크게 그리는 것입니다. 이러한 기법은 이쪽으로 다가오는 듯한 분위기를 연출할 수 있습니다.

극단적인 원근법을 적용하지 않는다　　　　　**극단적인 원근법을 적용한다**

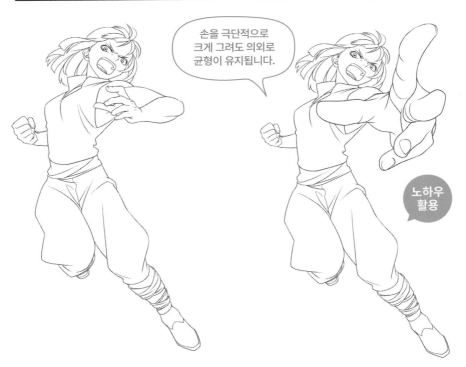

손을 극단적으로 크게 그려도 의외로 균형이 유지됩니다.

노하우 활용

극단적인 원근법을 적용하지 않아도 움직임이 있는 일러스트지만, 오른쪽과 비교하면 박력이 떨어집니다.

극단적인 원근법을 적용해 손을 크게 그리면 박력이 생깁니다. 이 기법은 액션 장면에 효과적입니다.

memo　가까운 것을 극단적으로 크게 그리는 식으로 원근감을 과장하는 것을 오버퍼스라고 합니다.

어안렌즈로 화면의 인상을 바꿀 수 있다

어안렌즈 구도는 일상의 시야보다 넓은 범위를 압축해서 구도에 담는 것입니다. 공간의 왜곡이 독특한 분위기를 만들고, 이를 이용해 불안감을 표현할 수도 있습니다.

기본 구도

기본인 수평 구도에서는 배경의 수평/수직선이 밋밋해 보입니다.

노하우 활용

어안렌즈

직선적인 건물이 배경이면 어안렌즈의 왜곡이 더 강해집니다.

어안렌즈 구도로 그리면 그림에 불안정한 느낌과 긴장감을 더할 수 있습니다.

시선으로 두 인물의 관계를
표현할 수 있다

두 캐릭터를 배치할 때는 시선 방향에 주의해야 합니다. 시선의 방향에 따라서 감정과 관계를
표현할 수 있으니, 각 상황에 맞게 적용해 주세요.

짝사랑

뒤에서 앞에 있는 인물을 보는
구도는 짝사랑의 심리를 표현
할 때 사용합니다.

서로 사랑 / 대립

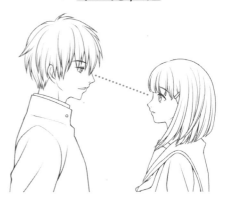

서로 바라보는 모습은 끈끈한
관계를 강조하므로 서로의 마
음이 통하거나 대립하는 관계
를 표현할 때 사용합니다.

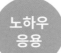

노하우
응용

친구

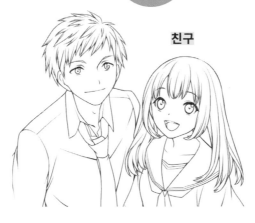

나란히 서서 같은 곳을
보는 구도로 목적을 공
유하는 관계를 표현할
수 있습니다.

색 인

일러스트레이터 소개

이로리코
책을 선택해 주셔서 대단히 감사합니다.

에이치
이번에는 설명을 맡았지만, 계속해서 노하우를 배우고 싶습니다!

URL https://ech.fanbox.cc/
pixiv 356998　　Twitter @ech_

M오
서적, 광고, 게임 등의 일러스트를 그리고 있습니다.

URL https://emuoillust.wixsite.com/emuo
Twitter @emuo_Mo

카지아키히로
소녀와 여성을 중심으로 캐릭터 일러스트를 그립니다. 고풍스러운 스타일이 좋습니다.

URL http://akihiro-note.mystrikingly.com/
pixiv 31057313　　Twitter @ak_hr

사카모토 로쿠타쿠
요괴와 호러를 좋아해서, 만화나 일러스트도 그쪽으로 그립니다.

Twitter @S_ROKUTAKU

덴키
배경과 소녀 일러스트를 주로 그립니다.

URL https://fusionfactory.myportfolio.com/
pixiv 10772　　Twitter @denki09

나카니시이쿠시
노하우 중요합니다! 효율적으로 표현력을 키워보세요!

URL http://nakaart.wp.xdomain.jp/
pixiv 1153391　　Twitter @nakanishi_ixi

나카하라미호
마초 타입의 캐릭터를 그리는 것을 좋아합니다.

pixiv 13613081　　Twitter @mh_nkhr

hiromyan
제작에 참여하면서 인체 구조에 대해 새삼 의식하면서 캐릭터 제작을 되돌아볼 수 있었습니다.

URL https://hirohoma.wixsite.com/tamayura
pixiv 10849872　　Twitter @hiromyan5

호시노시호
제작할 때 새로운 마음으로 그리면서 저에게 무척 공부가 되었습니다!

URL https://hosin0work.tumblr.com/
pixiv 18520718　　Twitter @hosin0_siho

미야노아키히로
아직 수행 중입니다. 그림을 그리는 과정 중에서도 선화 작업을 특히 좋아합니다.

URL https://miyanoakihiro.tumblr.com
pixiv 3851903　　Twitter @miyanoakihiro00

무츠키나노
오랜만에 디지털로 일러스트를 그렸는데, 무척 즐거웠습니다!

URL https://nanomutsuki.tumblr.com/
Instagram @nano_illustrator

야마사키 우미
발행을 축하합니다. 즐거운 제작에 참여할 수 있어서 좋았습니다!

URL http://site-800544-714-3157.mystrikingly.com/
Twitter @yamasaki_umi

렌타
일러스트레이터 렌타입니다. 멋진 책을 즐겨주세요!

URL http://renta.mystrikingly.com/
pixiv 12136　　Twitter @derenta

조사·협력에 도움주신 분들

※크레디트 게재 허가를 받은 분들만 기재하였습니다.

*zoff	逆月酒乱	明加
cccpo	坂本ロクタク	ヒデサト
Gia	茶倉あい	日向あずり
hiromyan	さぼてん	ヒラコ
KISERU	四角のふち	武楽清
MAKO.	星璃	藤森ゆゆ缶
Mugi	すずきけい	舞姫
M尾	鈴城敦	紅緒
sone	すろうす	まさきりょう
yuki*Mami	せるろ～す	みじんコ王国
石川香絵	ゼンジ	宮野アキヒロ
いっさ	タネダヒワ	美和野らぐ
岩元健一	珠樹みつね	六槻 ナノ
鶯ノキ	辻本嗣	宗像久嗣
卯月	つよ丸	六七質
エイチ	てこ	むらいっち
界さけ	電鬼	餅田むぅ
景山まどか	天神うめまる	山上七生
吉比	時任 奏	山咲 海
木屋町	とみやまヒル	吉田誠治
玖住	中原美穂	吉村拓也
くちびる	庭トリ	ラルサン
くろでこ	バシコウ	林檎ゆゆ
くろにゃこ。	ハジメカナメ	綿
玄米	蓮水薫	
神武ひろよし	はとはね	他多数
虎龍	花輪みのる	50音順
榊原宗々	葉星ヒトミ	

100명의 작가에게 물어본
캐릭터 일러스트 테크닉 200

1판 1쇄 | 2021년 10월 25일
1판 3쇄 | 2023년 11월 23일
지 은 이 | 사이도란치
옮 긴 이 | 김 재 훈
발 행 인 | 김 인 태
발 행 처 | 삼호미디어
등 록 | 1993년 10월 12일 제21-494호
주 소 | 서울특별시 서초구 강남대로 545-21 거림빌딩 4층
 www.samhomedia.com
전 화 | (02)544-9456(영업부) / (02)544-9457(편집기획부)
팩 스 | (02)512-3593

ISBN 978-89-7849-646-9 (13600)